Secrets Running a Dream Cafe

Secrets Running a Dream Cafe

夢想咖啡館創業祕笈

楊志雄——攝影

侯國全、林子晴——著

隨著冠軍 Barista 腳步，
打造超人氣店家

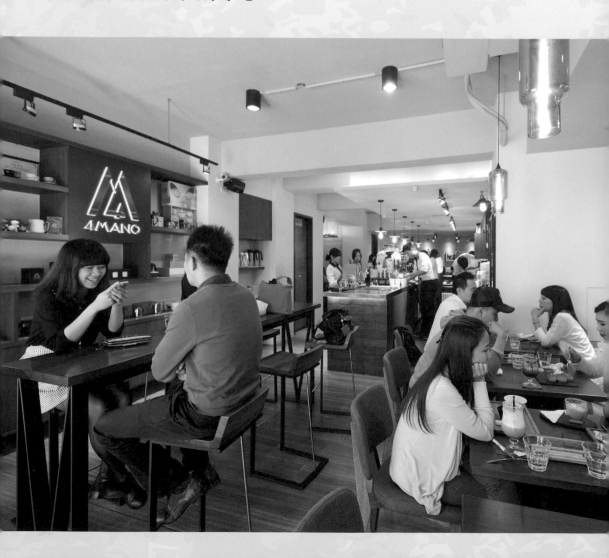

作 者 序

A dream for tomorrow. 開咖啡館是很多人的夢想，也是我的夢想。

從 1998 年開始進入到咖啡館工作，從外場服務清潔打掃到咖啡飲品製作，從與客人的點單結帳，詢問每位顧客用餐意見，再到店內財務管理及產品開發與行銷，讓我發現開一間咖啡館從來都不是件簡單的事。

做咖啡 15 年了，理應對咖啡館的經營管理有深刻的了解，但事實卻不然，每開一家店面都是一個新的挑戰，從規畫咖啡館內部開始，每次都是慢慢摸索，不停累積經驗，希望下次可以做得更好。因此這本書想和大家分享我和團隊夥伴在規劃咖啡館時所遇到的困難，以及實際執行的解決方法，希望我們過去的經驗，能夠給想開咖啡館的朋友一些參考。

經營咖啡館除了要面對營運上的挑戰外，更重要的是心態調整，還有培養面對工作的態度。只有正面的態度才能突破種種困境與框架，也只有正面的態度才能忍受辛苦，築夢踏實。我一直希望台灣能夠有更多咖啡館，就像歐洲街頭的百年咖啡館一樣，承載著更多歷史的痕跡

與故事，因此希望更多想開咖啡館的人，能夠放大你的夢想，廣納團隊夥伴，讓每個人展現長才，共同提升台灣咖啡產業的進步。

這樣的正面態度也延伸到處理咖啡豆的方式，我認為每顆咖啡豆就像一個人一樣，有他成長的背景，有許多故事，有優點，也有缺點。身為咖啡師所應該做的工作，並不是完全把缺點去除，而是用心體會每個咖啡豆的「個性」，用咖啡師的專業呈現每支咖啡豆的特色，介紹給來咖啡館的每個人。尊重每顆咖啡豆原本的樣子，尊重自己的工作，才能有不斷成長的空間。

關於這本書的完成，我想謝謝家人給予我無限大的空間與包容，一路幫助我的長輩與朋友，以及協助我們將 4Mano 夢想成真的設計團隊和工作夥伴。

開咖啡館沒有公式也沒有捷徑，只有大膽嘗試，虛心學習，找出屬於自己的特色，讓夢想在咖啡香中，一步一步成真。

侯國全

作 者 序

寫完了這本書，就像是自己開了一家店。

一直以來，找國全詢問開咖啡館的人很多，問機器，問沖煮，問經營，問租房子，來的人很多，問的問題也很多，多到國全總是和客人坐在一起討論想法，多到國全決定要寫一本書來分享這些想法。

我並不是一個有著開咖啡店夢想的人，因此在採訪的過程中，能夠用更務實的態度來看待一間咖啡館的經營，加上國全是我戲稱的「硬底子咖啡師」，用多年苦練的技術製作咖啡，時不時還要煩惱資金問題，這樣務實的組合共同完成了這本書，希望讓更多人在開咖啡館前，能夠透過這本書，實際去思考許多細節，讓邁向夢想的步伐更加穩固。

一年來的採訪寫作，常常只能在咖啡館繁忙的空檔中採訪國全，在片段的回答中重新認識一位咖啡師，了解他腦中的想法，感受他在咖啡這行的大起大落，才知道咖啡專業遠比一般人想像來的複雜，也才能親身體會咖啡館經營的箇中艱辛。我常常看著咖啡館裡每位咖啡人忙

碌的身影，想著是甚麼支持他們在這麼長時間工時裡維持笑容服務客人，在私人休息時間也必須不斷進修咖啡知識，深怕一旦停止學習，就難以跟上世界咖啡潮流的進步。那是對咖啡的熱情，對信念的堅持，還有對自己的要求。

開咖啡館除了滿足自己的夢想，更重要的是對消費者負責。就因為許多人對咖啡館都有許多幻想，這樣的空間應該要能為疲憊的人洗去煩惱，讓親朋好友共度溫馨時光，再加上一杯專業的好咖啡點綴其中，讓品嘗成為一種享受，讓咖啡館成為回憶的亮點，只有經營的人努力把專業作出來，才能不斷往前進步，讓消費者享受更好的咖啡體驗。

這本書是一位咖啡師 15 年來想法的累積，也是一位咖啡師成長的故事，從這裡開始，寫下屬於你的咖啡館故事。

目 錄

CHAPTER 1

夢想的起點 ‧ 經營概念

CHAPTER 2

打造夢想咖啡館的裝潢概念

CHAPTER 3

實現夢想的開始
成為專業 Barista 的關鍵要領

CHAPTER 4

一路走來的咖啡夢 ‧ 侯國全與 4MANO

Chapter 1

夢想的起點
咖啡館的經營概念

開一間咖啡館。
這是侯國全的夢想，
也是許多人的夢想。

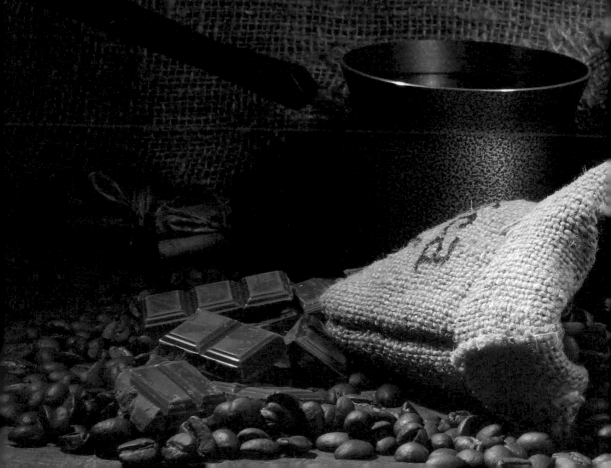

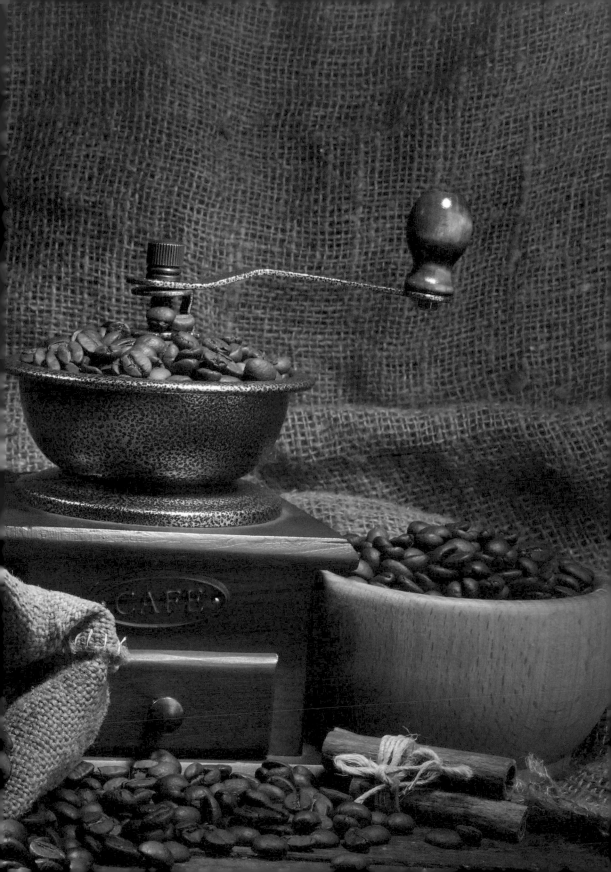

2008 年 · 丹麥 · 哥本哈根

"Time" 場中央的人舉起手，喊出了時間停止。電子計時板精準的停止在 15:00，短短的 15 分鐘呈現在國際評審前的 4 杯濃縮咖啡，4 杯卡布奇諾，4 杯創意飲品，滴釀出沖煮咖啡十多年來的精華，也為一年多來上千次的辛勤苦練畫下句點。

這一年，侯國全代表台灣，在哥本哈根拿下了「世界咖啡師大賽 (WBC)」的第 12 名，也是至今華人的最高名次。

比賽結束後，侯國全和比賽團隊在哥本哈根的巷弄間探尋咖啡館，意外的發現，在哥本哈根，許多咖啡館都用比賽等級的咖啡豆製作咖啡，連最簡單的「每日咖啡」啜飲起來都有著精品咖啡般的享受。比賽等級的咖啡豆是各國好手代表國家去比賽的豆子，在美國精品咖啡協會 (SCAA) 的各項評分標準都要達到 80 分以上，這對當時的台灣咖啡館來說，不管是店家經營的成本考量，或是消費者的認同度，都是難以達成的遙遠目標。

坐在哥本哈根一家咖啡館的露天座位，6 月的微風吹拂，陽光灑進桌上的濃縮咖啡裡，杯子上緣的 crema 閃閃發亮。

開一間咖啡館，這是侯國全的夢想，也是許多人的夢想。

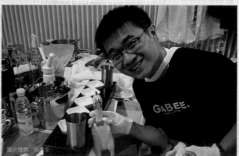

左：2007 年獲得世界咖啡師大賽台灣選拔賽 (TBC) 冠軍
右：2008 年於丹麥哥本哈根參加世界咖啡師大賽 (WBC)，於後台賽前的準備。

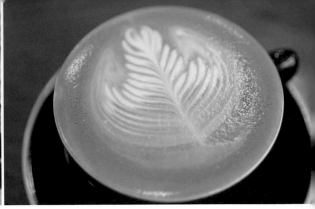

| 開咖啡館之前・夢想的藍圖 |

想開咖啡館的理由很多，有人因為厭倦了一成不變的生活，有人因為喝不到心目中的好咖啡乾脆自己動手做，也有人想透過一杯咖啡，帶給人們溫暖的心靈慰藉，不管理由是什麼，在開店的想法悄悄萌生之際，有幾個問題必須先問問自己。

懂得品嘗的重要 ・ 如何分辨一杯好咖啡

口味雖然是很主觀的，但是風味卻能用客觀的角度來形容，讓大多數的人都可以有同樣評斷標準。如何學會用客觀的角度品嘗一杯咖啡，懂得分辨咖啡好壞，必須得靠喝大量的咖啡和品嘗食物來充實味覺資料庫。

「品嘗」對咖啡師來說是一門很重要的學問，藉由各種不同的食物來豐富自己的味覺，懂得辨別味道，同時在腦中建立屬於自己的味覺資料庫，這是所有咖啡師必經的過程。許多人踏入咖啡這一行，都是源於一杯令自己印象深刻的咖啡；對我來說，引領我踏入咖啡界的是一杯濃郁滑潤的「卡布奇諾」，至今我仍舊難忘那杯咖啡的光澤和入口時的香甜，而製作這杯卡布奇諾的咖啡師，後來也成為我拜師學藝的師父。

類似的故事，在很多咖啡師的身上都找得到，喝到一杯和過去經驗截然不同的美味咖啡，在一間咖啡館感受到前所未有的舒適自在，當你有這樣的體驗後，或許這家店就是你學習咖啡的起點。

完整的咖啡館工作經歷 ‧ 掌握店面營運節奏

一名優秀的咖啡師，應該具備的條件，不只是會煮咖啡而已；也就是說一位只會製作咖啡的咖啡師，絕對稱不上是優秀的咖啡師。沒有一位咖啡師一開始就能站上吧檯學習沖煮，這並不是學徒制產生的窠臼規矩，而是能夠獨當一面經營咖啡館的咖啡師，也必須具有掌控店面整體營運的能力，營業時如何調整出杯快慢；客人有需求時如何安排處理順序；咖啡機設備出狀況時該如何調整等，這些必須經由經驗的學習與累積才能學會的實際營運細節，才有辦法進一步掌握店內營運的節奏。

因此許多專業的咖啡師都是從外場開始訓練，與客人互動了解客人需求，注意店裡每一個細節，從顧客服務、環境清潔到咖啡專業缺一不可。作為一家店的核心角色，必須隨時注意客人需要，適時介紹店內產品，控制出餐順序，掌控店面整體營運流暢，培養對於周遭事物的敏銳度，這些經營咖啡館的細節，通常需要累積多年經驗後才能培養出一位專業的咖啡師。

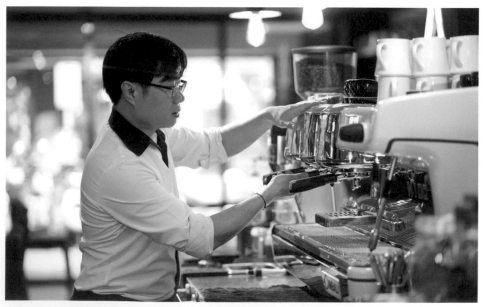

一位專業的咖啡師通常需要經過數年的訓練與經驗的積累

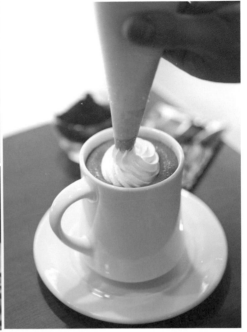
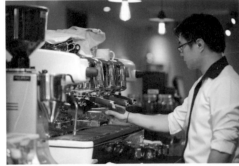

左：咖啡師需要與顧客親切互動，同時調整出杯速度，掌握店內營運節奏
右：咖啡師將咖啡上點綴一朵美麗的奶油花，增添飲品視覺與風味

咖啡知識家

關於咖啡師 —— Barista

"Barista" 一詞來自於義大利文的吧檯手，意指在咖啡店內操作義式咖啡機，製作以濃縮咖啡為基底飲品的人。一個專業的咖啡師從咖啡的選豆、研磨、填壓、萃取、融合、拉花，都必須掌控每一個環節，避免因為外在環境（如溫度、濕度等）的變化，影響咖啡品質，因此專業咖啡師也要有能力將外在因素降到最低，謹慎面對製作咖啡的每一步驟，才能將每支咖啡豆最完整的風味呈現給客人。

除此之外，身為一家咖啡館的靈魂人物，除了飲品製作外還需要與客人親切的互動，了解消費者需求，掌握出杯狀況和店內環境，這些通常需要經過數年時間的訓練才能培養出一位面面俱到的專業咖啡師。

你的咖啡想賣多少錢 · 自我要求增加咖啡的價值

開咖啡館,最主要販賣的產品就是咖啡,坊間咖啡的售價從台幣 30 ～ 300 元不等,影響價格的因素除了咖啡豆品質與成本外,不外乎就是咖啡師本身的技術。學習一項技能到一定程度後,通常都會需要一個客觀標準來評斷,這也就是許多考試和證照存在的價值。我當年則是選擇了參加比賽,用一個世界性的舞台來測試自己,但最後發現參加比賽給我最大的收穫,並不是名次的高低,而是藉由比賽提升對咖啡產業的了解,以國際標準為目標,強迫自己不斷在咖啡領域中學習。

所謂「人外有人,天外有天」,就是我在國際舞台上看到的全景,也是鞭策自己不斷進步的動力。對於想開咖啡館的人來說,參加比賽或是比賽的名次順序並不是開咖啡館的必要條件,但卻可以是一個重要的歷程,讓咖啡師有機會檢視自身的咖啡技術,不斷的精益求精。每個產業都有其指標性的活動,而咖啡則是藉由「世界咖啡師大賽(WBC)」,每年吸引全世界咖啡產業的人齊聚一堂,讓各國優秀的咖啡師站上舞台表達自己的想法,讓全世界看到咖啡產業的潮流與趨勢。

從 2004 ～ 2008 年,我連續參加 5 年世界咖啡師大賽的台灣選拔賽,名次有高有低,甚至在低潮的時候,幾乎是將過去學得的咖啡技術推翻重

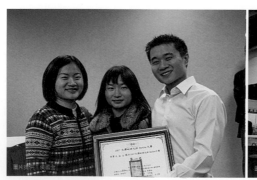
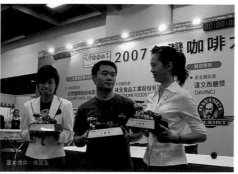

左:獲得 2007 年 TBC 冠軍,與家人合影
右:2007 年 TBC 決賽前三強,2 位選手在侯國全獲得冠軍取得代表權後,給予無私的鼓勵和祝福

練，強迫自己重新開始，當發現自己的不足時，唯有將層次拉高，才有機會突破所有的困難，重新找到自我。

這 5 年的比賽完全改變我對於咖啡的認知，我不再只是埋頭沖煮咖啡，而是一步一步認識咖啡，透過不斷練習讓技術更上一層樓，也透過國際比賽看到多元的咖啡文化，比賽時站在國際舞台上的強大壓力，也開啟了我人生全新的視野。

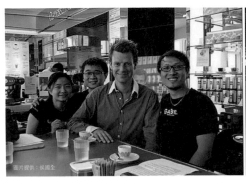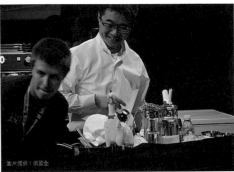

左：與 2002 年世界咖啡師大賽 WBC 冠軍 Fritz Storm 合影
右：2008 年於丹麥哥本哈根參加 WBC，各國選手與工作人員相處融洽

咖啡知識家

世界咖啡師大賽 (WBC：World Barista Championship)

想要投身咖啡產業的人，對於 WBC 比賽一定不陌生，這個國際舞台每年吸引了世界各地優秀的咖啡師參與比賽，讓各國咖啡師不僅參與賽事，更在此分享對於咖啡的獨特想法，因此 WBC 也是引領世界咖啡潮流的重要舞台。在台灣，想要參與這場國際盛會，必須先過關斬將，參加由台灣咖啡協會 (Taiwan Coffee Association) 主辦的世界咖啡師大賽台灣選拔賽 (TBC：Taiwan Barista Championship)，經過激烈競賽過關斬將後，奪冠得第一才能在隔年代表台灣參賽。

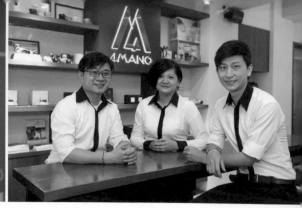

團隊裡每位夥伴都是咖啡業界的好手　　擁有好的團隊夥伴，為 4MANO CAFFÉ 加分

哪種經營模式好呢？獨自經營或是團隊合作？

一杯咖啡，凝聚了許多專業人員的經驗與知識結晶，從種植、採收、處理、烘焙到面對消費者的咖啡師，每一個過程都會影響這一杯咖啡最後呈現出來的風味，而這僅僅是影響咖啡的變因而已，若再提到店面經營需要考慮的成本、原物料、裝潢、行銷、營運、管理等，由一顆咖啡豆化身為消費者手中的一杯咖啡，當中需要考慮的細節非常繁瑣，想開咖啡館，就必須先考慮這所有的事情是要自己獨攬一身，或是延攬團隊發揮所長。

許多咖啡館都是由一位老闆獨自經營，開一間充滿自己想法的咖啡館，做任何決定都可以快速落實。但是這種單獨經營的方式壓力非常大，通常都會面臨到下列的問題：

工作時間太長：許多想開咖啡館的朋友，都是因為不想再過著朝九晚五的上班族日子，想自己當老闆。但開店需要照料的事情實在太多，常常是經營後才發覺要比上班花更多時間與心力，長久下來身心俱疲，失去原本想兼顧生活的目的。

大小責任獨自承擔：店一旦開了，就有資金、營收等各方面的壓力，若是一人開店，這些重擔都壓在自己身上，需要謹慎考慮。

人各有專精：開店需要具備的專業技術與能力很多，但每個人總是有比較擅長和比較不擅長的部分，若都由自己一手包辦，每個部分都要做到最好會很辛苦，也會花更多的時間。

未來發展受限：一家店所培養的人才若沒有可以發揮的舞台，就會產生人才流失的危險，最後又回到必須自己承擔所有工作的原點。

考慮上述這些營運上會遇到的問題，我在開店時選擇了「團隊合作」的方式，因此成就了現在的──4MANO CAFFÉ。這是我與幾位專業咖啡師一起努力的成果，團隊夥伴分別是 2009 年世界咖啡師大賽台灣選拔賽冠軍──張仲侖，和世界咖啡師大賽台灣選拔賽主審──高欣怡，由我們 3 人共同經營。團隊裡的每位同事都是咖啡界的好手，除了沖煮咖啡之外，善用每個人其他的專長分工合作，有人負責設計，有人負責財務，有人負責對外溝通，將店面營運的工作分散，即使常常收到教育訓練或是表演邀約時，也能夠妥善分工，共同為 4MANO CAFFÉ 這個品牌加分。

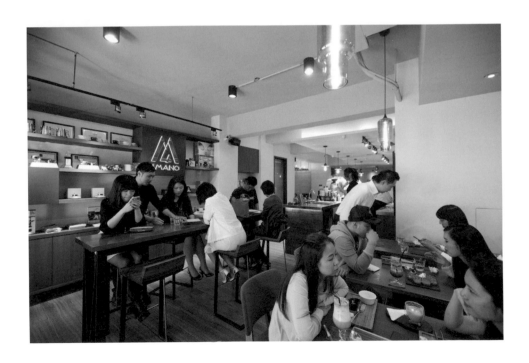

咖啡師必須充實本身的專業知識，不斷提升咖啡產業的品質

從自己開始提升咖啡產業的品質

初衷永遠是最重要的，開一間咖啡店，推廣自己喜愛的咖啡，成為提升台灣咖啡產業的一份子，這應該是每位咖啡人的共同目標。

因為工作的關係我走訪過許多國家的咖啡館，和許多地方相比，台灣的咖啡產業發展算是很有特色。我們從最早期的日式手作咖啡開始接觸咖啡文化，又經歷了星巴克帶起的義式咖啡洗禮，到近年來咖啡精品化的風潮，許多咖啡人都很用心的在各個角落以各種不同的方式將優質的咖啡呈現給消費者，百家爭鳴的情況下，使消費者有更多樣化的選擇，整個產業也更蓬勃的發展。

要提升咖啡產業整體品質，除了從業人員必須充實本身知識，還有教育消費者的責任，不僅僅是喝咖啡，還有機會認識咖啡。背負著推廣咖啡的夢想，我希望花 100 年開 10 家咖啡館，而不是在 10 年間開 100 家店，對我來説 4MANO CAFFÉ 就是這個夢想的起點。

太多店面開了又關，沒有永續經營的想法，就無法以高標準執行每一個細節，也無法留住消費者。開一間咖啡店不僅僅是完成個人的夢想，同時也是對消費者的承諾，以 4MANO CAFFÉ 來説，打造出新型態的義式咖啡空間，透過吧檯設計讓製作流程透明的呈現給消費者，以專業的沖煮技術帶出每一杯咖啡的特色，透過友善且專注的服務傾聽消費者需求，所有細節都必須要以永續經營的概念來思考，想得長遠，才能維持品質。

 店才打烊清潔完，已經是深夜 *12* 點。

站了一整天的吧檯，出了幾百杯咖啡，此刻右手手腕隨意的轉著，舒緩因為不停填壓咖啡粉而有些痠痛的手臂。「新的店面該開在哪呢？」這個問題一直浮現在腦海中。台北說大不大，說小也不小，安靜的巷弄裡只有機車的引擎聲和一間一間店面掛著「租」的招牌佇立在黑夜中。這是台北市咖啡館的一級戰區，也是侯國全曾經工作過好幾年的地方。

在深夜的台北市騎機車悠晃著，不知幾時已經轉到捷運忠孝新生站 2 號出口的巷子裡，凌晨三點，一間店面在暗中像是閃著光芒吸引著他的目光。寧靜的住宅區旁正好是捷運出口，而鄰近的公園增添些許優閒的氛圍，侯國全決定，天一亮，馬上與房東聯繫簽約，4MANO CAFFÉ 忠孝店就此誕生。

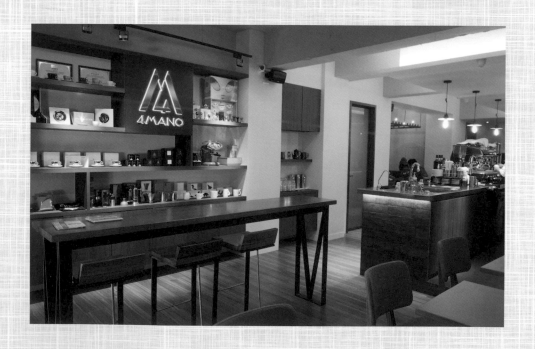

| 商圈的選擇・築夢的開始 |

"Location, Location, Location"
煩惱店該開在人潮洶湧的東區一級戰區？還是熱鬧滾滾的南西商圈？亦或是溫馨的住宅社區中？在選擇地點之前，不妨換個角度從自己現有的資源來思考：

- 我的咖啡可以賣什麼價位？
- 這個價位會吸引哪些人來消費？
- 這些人會到哪些地方消費？
- 我想要的客群跟吸引到的客群是否一致？

隨著連鎖咖啡館的步伐 · 評估周遭環境

連鎖咖啡館在開店之前，通常都會做好周遭環境的完整評估與規劃，包括周遭環境、消費客群、交通便利性等以確保一定的獲利。我建議想要開咖啡館的人不妨參考連鎖咖啡館的地點作為選擇店面的考量，因為這些既有的咖啡館已經培養起一群消費者習慣性的到這附近喝咖啡，只要對自己的手藝和產品有信心，就可以大膽選擇開店。

以顯著地標找尋目標店家 · 知名度高

智慧型手機雖然是找尋店家的好幫手，但當有人詢問「店在哪？」「怎麼去？」的時候，一個顯著的地標是指出店面位置最簡單的方法，也比較容易在消費者中口耳相傳。地標可以是捷運站出口、百貨公司、著名建物、或是經營已久的人氣名店，只要一講出口可以讓人腦中浮現起實際畫面，那就是值得考慮的好地點。

尋找舒服愜意的環境氛圍

許多人喜歡到咖啡館，除了受店內營造的獨特氛圍所吸引，而店外的環境也可能是另一項誘因，對於享受咖啡的心情，其實店內店外的環境同樣重要。所以獨立咖啡館的開設地點不坊避開租金昂貴的大馬路，選擇寧靜的巷弄內落腳，既能節省租金，又能兼具優閒靜謐的氣氛，強調出咖啡館的獨特風格。

住商混合區使客源更趨穩定

台北市的住宅區和商業區並沒有很明顯的區分，選擇住商混合區域開咖啡館，上班時間不僅有上班族前來用餐，下午時段還有商務會談的顧客，周末假期也有附近住戶的客人上門，使得客源可以更加穩定，畢竟人潮就是錢潮。

租金是經營者的壓力？還是動力？

租金是許多人在選擇店面時最重要的考量，由於我的店面一直是採租賃的方式，所以深刻體悟到租金的壓力。特別是在寸土寸金的台北市，租金更是開店過程中很重要的考量，對於店面租金的選擇，建議大家在強大的經濟壓力下，還是選擇以正面的方向來思考：

「當你走進 Bella Vita 想買一件衣服時，你預計花多少錢？」
「當你走進五分埔商圈想買一件衣服時，你預計花多少錢？」

當消費者來到不同的商圈，心裡自然會有預設的消費值，一樣買衣服，在五分埔可能預計花費 500 元，在 Bella Vita 則可能預期花費 50,000 元，商圈的預設消費價值，也正反應著商品價格與店租，也就是說，租金昂貴的地點通常保證了一定的人潮，以及可預期客群有較高的消費力；也因此，

在衡量租金與售價時，應先考量自己的咖啡能賣到多少錢？再去計算消費者可能的消費金額，進而攤提計算。

以 4MANO CAFFÉ 來説，附近本來就有連鎖咖啡店「星巴克」和歷史悠久的「老樹咖啡」，喝咖啡的客人已經習慣到這附近消費；交通上鄰近忠孝新生捷運站 2 號出口，巷口的公園和摩斯漢堡也為許多人熟知，在口耳相傳時容易記起；店面附近有不少辦公大樓，吸引許多上班族中午來吃輕食，下午喝咖啡談生意，晚上和周末則有附近的住戶、華山文創園區及光華商場的客人，所以雖然這裡的租金並不便宜，但是仍能維持門庭若市的景況，不間斷的人潮客源就是支持我們繼續經營下去的動力。

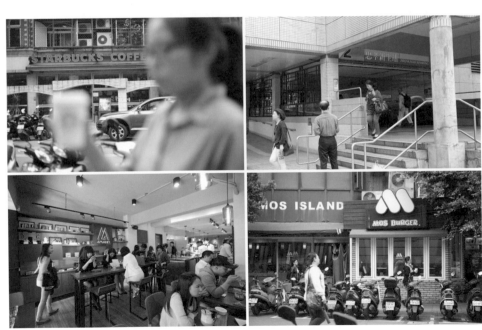

左上：選擇開店的商圈時可以藉著連鎖咖啡店的位置，評估周遭環境
左下：咖啡館內不間斷的人流是經營下去的動力
右上：咖啡館位於交通便捷的地方也是一大優勢
右下：將店開在廣為人知連鎖店旁，容易引起消費者目光與興趣

A dream for tomorrow

4MANO CAFFÉ 在尋找新店面時，一直只考慮兩層樓的建築，因為對我們來說，開咖啡館不僅僅是賣咖啡這麼單純，還多了一些夢想。

這家店背負著眾人對台灣咖啡的夢想，更是消費者認識好咖啡的起點；是咖啡愛好者進修咖啡相關知識的教室；是親朋好友間相聚閒聊的據點；也是台灣和世界咖啡人相聚的中繼站，因為有種種理由，兩層樓的店面，一層以獨特設計打造消費者品嘗咖啡的舒適體驗空間，另一層則保留作為教育訓練使用，不定期舉辦咖啡相關課程，讓更多人有機會認識咖啡，也有更多機會可以和在咖啡界努力多年的咖啡師交流。

如同現在忠孝店裡牆上所寫的大字 " A dream for tomorrow "。
「夢想還要繼續往前走」。

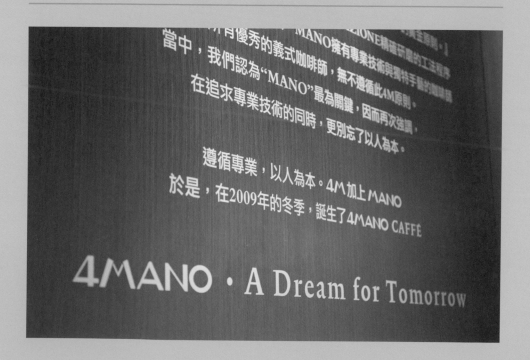

門面是咖啡館呈現自己特色與風格的重要區域

以不同的經營類型
勾勒出屬於自己的咖啡館

世界各國的咖啡文化，隨著風俗民情與生活方式的差異有很大的不同。以澳洲為例，他們習慣喝完咖啡就離開，因此店面座位數不多，咖啡館多以吧檯的方式經營；而中國人習慣喝咖啡配餐點，於是中國的咖啡館大都兼賣餐飲，且有舒服的座位；台灣咖啡館大都強調舒適的空間、友善的環境，餐飲部分除咖啡之外，也有無咖啡因的飲品還有甜食和鹹食等可供選擇。綜觀來看，咖啡館的經營類型雖因人而異，但主要可分成 3 類：

夢想的經營方式 · 專業型咖啡館

這類型的咖啡館較具獨特性，室內陳設多出自老闆巧思，有想表達的空間主題與訴求。店面坪數不大，大約 20 坪左右，販售的產品以老闆喜歡的自家烘培豆為主，講求沖煮技術的重要性，呈現咖啡產地風味，維持小本經營，單人消費金額大約為 130 ～ 250 元間。像這樣的咖啡館正是大部分人想經營的類型，也是台灣目前市佔率最多的咖啡館。

氛圍與餐點兼具 · 特色景觀咖啡館

台灣有許多天然的自然景觀,具有地利之便的人就會經營起景觀咖啡館,如種植咖啡豆的農莊自然而然地開起咖啡主題餐廳,而這些咖啡館最大特色是有山有水、鳥語花香,空間坪數大又寬敞,適合全家週末出遊時用餐或喝下午茶。為了滿足不同的消費需求,因此也販賣許多餐點,單人消費金額大約為 500 ～ 800 元間。在這類型的咖啡館中,咖啡只是商品之一,通常他們販售的是氛圍和景觀。

一加一大於二 · 複合式咖啡館

「複合式」顧名思義就是結合各種不同的專業,在相異中找出共同點,激盪出新的火花。複合式咖啡館可分成 2 種類型:

異業結合

設計、流行、出版、花藝、音樂等產業,結合咖啡館的型態,也是目前坊間上常見的結合方式;以主題式的空間營造,吸引目標明確的消費族群,在同一空間裡販售兩種不同的商品,需要較大坪數(約 100 坪)來做整體空間的規畫;單人消費金額大約為 100 ～ 1000 元間。這類型的咖啡館給人耳目一新的感受,通常經營目標都是以建立品牌形象為主,以品牌加品牌的方式互抬身價,共創利益。

同業結合

這樣的概念始於飯店經營模式,將咖啡、甜點、廚師、調酒師、侍酒師等各種專業人才齊聚一堂,各取所長,一起合作,也就是餐飲界內的跨界合作。以專業分工來創造市場獨特性,極大化消費者的味覺體驗,從餐點到飲品都有強烈的特色。由於是以專業人才呈現出高品質的餐飲享受,因此消費方式通常以套餐為主,單人消費金額大約為 600 ～ 1000 元不等,

此類型咖啡館為了突顯餐飲特色，整體營運成本較高且專業技術層面也較要求，是經營門檻比較高的一種營運方式，但也是我認為最有競爭力的一種。

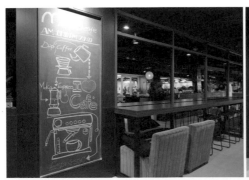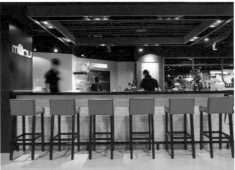

不同的經營類型呈現出更多樣化的咖啡館

咖啡知識家

如何選擇適合的營運模式

咖啡館的規模有大有小，以在台北開店的經驗來說，一間 25 ～ 30 坪左右的店面，房租約在 8 ～ 10 萬元，可以容納 40 個座位數，店面裝潢預算則至少要準備 350 萬元，每月營業額需達到 60 ～ 80 萬元，才能應付每個月固定支出的租金、人事、原物料、以及週轉金。以這個方式抓出大致的預算，再依此算出單人基本消費金額和翻桌率，進而在開店前估算營運狀況，選擇適合的營運模式。

 沖煮咖啡跟開咖啡館，是兩碼子事。

2008 年 WBC 比賽結束後，侯國全與股東們在南京西路商圈開始經營咖啡館。開設這家店後，赫然發現，只會煮咖啡是無法經營好一家咖啡館。對於開店根本一無所知的他，這才深刻瞭解從裝潢、設計、財務、經營、管理等，繁瑣的事務超乎想像，每一個細節都是一門專業，期間事務的繁忙超乎想像，但開幕營運是一回事，要在南京西路這個咖啡館一級戰區，做出自己的口碑又是另一項挑戰；此時幸好有在咖啡業界認識已久的夥伴協助，經過不斷的測試和配方調整，設計出飲品和甜點的菜單，日後出現在4MANO CAFFÉ 人氣爆紅的「麻糬鬆餅」，便是在此時首次亮相。

| 咖啡館的個人履歷 · 菜單設計 |

雖然國內的咖啡館通常會顧及消費者的
飲用習慣，除了咖啡也會提供無咖啡因
的飲品、鹹食和甜食等幾種選項。但既
然開的是咖啡館，建議菜單內 75% 還是
必須以咖啡和飲品為主，剩下 25% 以餐
點為輔，顧及顧客的需求同時也明確維
持了以咖啡為主的營運空間。

「品質穩定，食材簡單」，是我對菜單
的要求。喜歡吃海鮮的人都知道，只要
新鮮，不需要繁瑣的料理步驟，就能烹
煮出海鮮的鮮甜。我認為所有食材都一
樣，包括咖啡，只要新鮮、品質好，客
人是品嘗得出來的。

上：菜單中詳細介紹不同種類的咖啡單品
下：白底黑字的菜單內頁設計，使客人看
起來簡單明瞭

咖啡店內的飲品依照國人的消費習慣，分為 4 大項，主要可分為：咖啡、
巧克力飲品、茶、果汁 4 大類，以下建議可提供在設計菜單時參考：

1. 型塑咖啡館特色的重要指標 · 咖啡豆

咖啡是咖啡館的主軸，因此挑選的咖啡豆非常重要，咖啡豆是每一杯咖啡
的靈魂，影響咖啡風味的主因，也是店家形塑特色的重要品項。但咖啡豆
畢竟是農產品，依照每年氣候不同會有很大的變化，因此在挑選時，最重
要的指標是「供貨穩定和風味穩定」。

進口品牌豆

對於剛開店的新手，我通常會建議使用大品牌的進口咖啡豆。這類型的咖

啡豆特色是風味穩定、品質控管嚴格、品牌整體介紹完整，依照烘焙度做區分，讓店家可以自由選擇。對於咖啡新手來説，大品牌的咖啡豆有固定的美味曲線，比較好上手，這類品牌咖啡豆通常需要一天的時間醒豆，第二～四天是豆子最好喝的時候，第五天起風味開始往下掉；在咖啡館處於建立口碑的初期階段時，選用進口品牌豆是較實際的作法，也能藉由這段時間增進自己沖煮咖啡的技術。

開店初期可藉由進口品牌豆來增進咖啡沖煮的技術

自家烘培豆

近幾年台灣流行起自家烘焙豆，以少量烘焙標榜新鮮及產地豆的風味特色，從種植品種、生豆處理法、到自家烘焙的過程都能一一與消費者詳述介紹，容易樹立自家風格，但風險是生豆供貨量不一，每次的烘焙度也難統一，品質較難掌控，容易影響出杯穩定度，沖煮時也需要較高的技術來掌控。因此建議開店初期使用穩定的品牌豆，營運過程中再慢慢挑選生

豆，研究適合的烘焙，熟悉豆性後再訓練沖煮，最後再改為具有特色的自家烘培豆，較能掌握豆性，在強調風格外同時維持咖啡品質。

具有特色的自家烘焙豆，提供消費者不同咖啡風味的選擇

4MANO CAFFÉ 使用的咖啡豆一開始是沿用團隊中張仲侖在 2010 年代表台灣出國比賽時的配方，不過因為咖啡是農產品，經過了這幾年，在配方上做了一些調整，但依舊是我們最喜歡的風味，期望這支咖啡能夠完整表現出酸、苦、甜、醇度和香氣，讓消費者飲用時體驗完整的咖啡風味。

2. 不可或缺的甜蜜角色 · 巧克力飲品

巧克力裡面含有可可、糖等物質，其主要會影響風味的是可可的烘焙度及含量。可可豆和咖啡豆一樣有分等級，市售的巧克力粉通常以可可粉的含量來決定價錢，巧克力中可可含量大約在 20 ～ 33% 間，含量高則價錢較高，目前提供義式咖啡機加熱打泡的巧克力粉最高的可可含量為 33%。

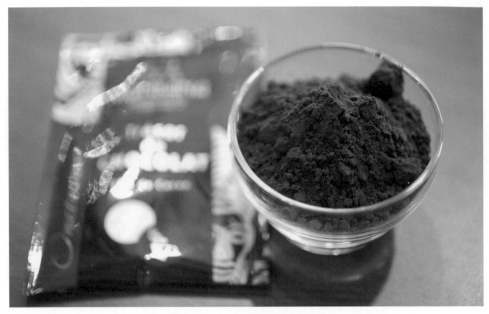

巧克力粉與可可粉的混合不僅甜度適中，更可製作出口感濃郁的巧克力飲品

市面上巧克力飲品製作的方式有 2 種，都可以依照可可粉含量選購，僅在製作時方式不同。

巧克力磚

用一大塊的巧克力磚以隔水加熱融化後，再加入牛奶調和，因為是一大塊，營業上使用及保存較不方便。

巧克力粉

巧克力粉雖然較貴，但是製作上節省時間，選用一次單包裝的分量，加入牛奶後利用蒸氣加熱，能確保每次使用的粉量固定，掌握風味。

4MANO CAFFÉ 的巧克力飲品混合了來自法國的可可粉和巧克力粉，選擇混合的原因是可可豆和咖啡豆一樣是需要經過烘焙，烘焙程度較淺的能帶

尾韻的果酸味，而巧克力粉本身就有甜味，和可可粉混合之後可以讓甜度較適中，製作出濃稠的口感，也是我們希望帶給客人的溫暖感受。以義大利和法國的巧克力粉來說，通常義大利的巧克力粉口味偏苦，法國的巧克力粉尾韻偏酸，選購時可以依照喜好來調配。

3. 為咖啡館的品牌形象加分 · 複方茶與花草茶

色素、農藥、咖啡因是挑選茶品的主要依據，「確保品質及供貨穩定」則是兩項最重要的考量因素。我通常會建議使用大品牌的茶品，這類的產品會有完整的產地來源及食品安全認證，品項也較多元；例如歐洲喝茶已經有幾百年的歷史，許多品牌的產品經過長時間的檢驗，同時參考消費者的喜好進行研發，單一品牌的茶品種類甚至多達1,500 種，可以自由選用搭配，結合出屬於自己店內風格的茶品。

咖啡店所販售的茶品主要以含有花草的茶類為主，可分為複方茶及花草茶；前者以紅茶、綠茶等茶葉為基底，花草為輔，含有咖啡因；後者以純花草為主，無咖啡因。由於許多人到了晚上不適合喝含有咖啡因的飲品，因此在茶品上要準備幾款無咖啡因的花草茶，提供多樣化的選擇。

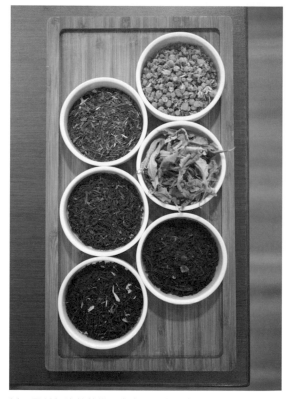

以不同種類的茶葉搭配出專屬於自家咖啡館風格的茶飲，使顧客有更多樣化的選擇

茶葉品牌與咖啡品牌之間的選擇和合作也很重要，4MANO CAFFÉ 選擇使用法國的達曼茶，除了因為品牌值得信賴，另一方面就是其低調沉穩的品牌形象與我們的咖啡品牌形象較符合。

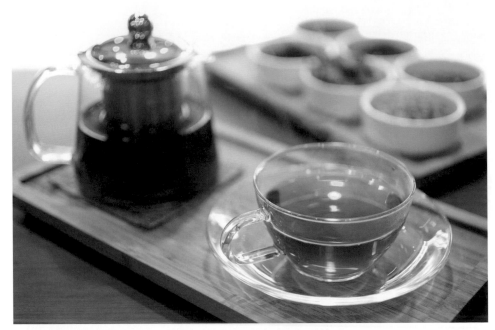

使用擁有品質保證的品牌茶葉，沖煮出的茶飲也可替咖啡館的品牌加分

咖啡知識家

分辨茶葉的好壞

最簡單的方式是反覆回沖茶葉來分辨茶品的好壞。若是茶葉添加人工香料或香精，通常第一泡後就會索然無味；而天然的茶葉香氣清爽宜人，多次回沖後雖然味道會越來越淡，但還是能保有原有的風味。這樣的分辨方式是我們能夠做到最基本的辨別，但若是選擇品牌茶葉，由製茶的專業品牌為我們過濾篩選，不但能為自己咖啡館的品牌加分，也為消費者的健康把關。

4. 提供更多不同選擇滿足消費者 · 果汁飲品

為了讓不想喝含有咖啡因飲品的消費者有更多選擇，果汁也是咖啡館內必備的飲品。

果汁的選擇有 2 種，一是選擇品牌製作的罐裝果汁，不過罐裝果汁喝起來常有些不自然的味道，挑選時要仔細試喝。另一種選擇就是每日現榨新鮮果汁。現在的消費者對於飲食非常講究，使用每日現榨的果汁較能獲得消費者的喜愛，增加回客率；此外，由於台灣水果種類很多，所以果汁品項可以當季水果為主，每天開店前新鮮現榨成汁。

新鮮水果有其保存期限，為了降低保鮮期的庫存壓力，在設計菜單時可以將共用的水果一起考慮，例如柳橙不但能鮮榨柳橙汁，也能用在水果茶、水果鬆餅，像這類可以有多方用途的水果，就可以減少庫存和保存時間的壓力。

以當季水果為主的現榨新鮮果汁，滿足消費者不同需求

不論是咖啡、牛奶、巧克力、茶葉、水果，或任何新鮮食材，大多數的人都不會注意到它們是會隨著季節或氣候的不同而產生不一樣的風味。農產品的季節變化，是經營咖啡館的人必須時時刻刻注意的細節。我們常遇到的狀況是，跟同樣廠商訂購檸檬，這次的酸度就常常跟上次的有所差別，若是一昧的按照食譜上固定的分量來製作，絕對會影響產品

品質。因此在菜單設計完成後，還需要常常測試，經過不斷的調整配方和味道，才能確保品質穩定。

咖啡的完美搭配 ‧ 餐食與甜點

咖啡館主要賣的是咖啡，因此餐食與甜點設計的主要考量就是和飲品能夠搭配，以及出餐的製作程序越簡單越好，許多咖啡館的餐食都以三明治、沙拉為主，就是考慮到與咖啡的搭配性和出餐速度，這類食材只要在前製區準備妥當，出餐時就可以快速準備好，同時也能避免咖啡館內有太多不同食物的味道。

許多咖啡館都附有餐食和甜點，要如何才能顯現出特色？想做出具特色的餐食與甜點，最好的方式就是在店內自己做，每日現做不但能保有獨特

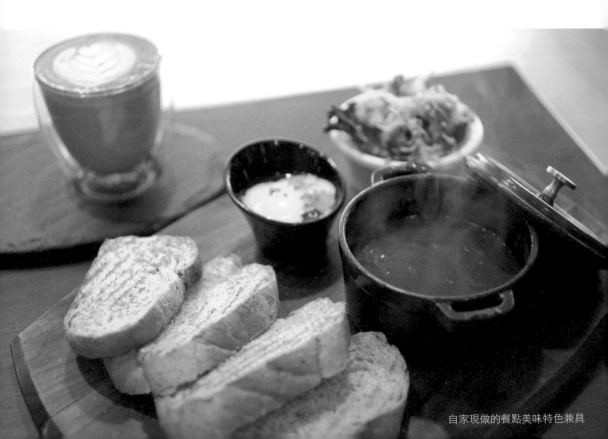

自家現做的餐點美味特色兼具

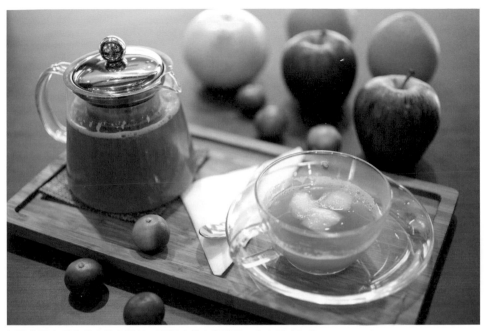

以獨家配方所熬煮出的水果茶，酸甜中帶有蜜桃香，令人回味無窮

性，同時能夠掌握食材新鮮度與品質。不論是做餐飲或咖啡，要銘記在心的就是所有原料都會因為季節變化而有所改變，咖啡館的工作人員為呈現餐飲給顧客的最後一道關卡，所以必須要能夠適時調整風味，做好品管。

4MANO CAFFÉ 甜點人氣排行榜第一名的鬆餅，其許多食材都是每日在店內準備製作，以店內調配的鬆餅粉配方做出香味和軟硬適中的鬆餅本體，擺盤的卡士達醬和鮮奶油也是每日新鮮現做，這一切都是為了維持品質，並且做出屬於自己特色的美味餐點。

 夢想，一磚一瓦組成。

來到 4MANO CAFFÉ，常見侯國全不在吧檯，不在外場，而是坐在店內某處，和想開咖啡館的朋友聊天。

大部分想開咖啡館的朋友，都是跨行想來從事咖啡這行業，直到要購買機器設備，或是設計吧檯店面的時候，才發現裡面的學問真大。

有些朋友完全沒有概念該買什麼設備，或是吧檯該怎麼設計才能好好沖煮咖啡；有些則因為資金受限，買了較不人性化的設備，使用上無法得心應手；也有些人選擇用最頂級最專業的設備，但是卻找不到懂機器且會使用的人才。

店都還沒開，要決定的事情就這麼多，再加上隔行如隔山，也難怪懷抱著咖啡夢的朋友們，常常到店裡與國全聊天，希望得到一些建議。

夢想是一磚一瓦築起來的，剛開店時因為沒有經驗，總是沒有辦法面面俱到。工欲善其事，必先利其器，既然機器設備是生財用具，在投資時就必須仔細考量，雖然「資金」是現實壓力，但若在資金壓力下挑選了不適合的器具，可能直接影響整家店的營運，這是侯國全自己的經驗，也是給許多開店朋友的誠心建議。

咖啡館的生財好幫手・器具設備選購要點

對於想開咖啡館,卻從未在餐飲業工作過的人來說,選擇機器設備可謂令人十分頭痛的事。目前市面上有許多咖啡相關的書籍已介紹了各項咖啡器具的使用方式和功能,不過就開店的人而言,我想分享的是如何依照自己需求,在千百種設備中選擇適合使用,同時能在營業時達到事半功倍的效果的機器。

設備的選擇來自於咖啡需求量,客人的時間很寶貴,但店家對於咖啡的要求也很重要。以 4MANO CAFFÉ 為例,假設開店 15 分鐘後滿席的狀況,需評估選擇哪一種設備能最快讓每位客人都得到品質一致的好咖啡。這是開店營運後的最佳狀態,也是我們自我要求的期望。從這個假設出發,提出 3 個思考方向。

以座位數選擇咖啡沖煮機具

店內座位數 30 人是一個門檻。以 4MANO CAFFÉ 來說,若店裡只有一位咖啡師,假設店內坐滿 45 位客人都點咖啡,以製作一杯卡布奇諾所需要的時間約 2 分鐘來計算,點最後一杯的客人,可能要等到 90 分鐘後才能品嘗,為了不讓這樣的狀況發生,因此,「咖啡品質和出杯速度」是我決定咖啡設備的最重要考量。

30 人以上的座位數建議選擇沖煮時間最快速的義式咖啡機,若超過 45 個座位,則應該選擇 3 個沖煮頭以上的咖啡機,可以讓 2 位咖啡師同時製作飲品,增加出杯速度,維持穩定品質,減少客人等待的時間。

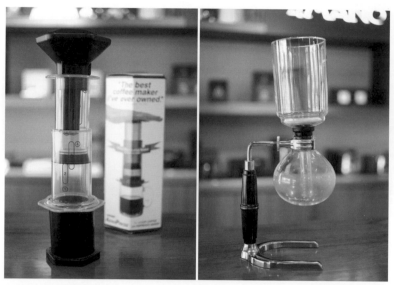

左：結合法式濾壓的浸泡、手沖法的過濾及義式咖啡機的快速的沖煮器具——愛樂壓
右：此為虹吸式沖煮法的賽風

30 人以下的座位數選擇就比較多樣，除了義式咖啡機之外，可以選擇賽風（虹吸式）、手沖、aeropress（愛樂壓）等多樣化的器具來沖煮單品咖啡，藉由開放式的吧檯增加和客人的互動，透過每一杯咖啡的沖煮，能夠分享咖啡師的想法，讓更多人認識咖啡，若是同店有 3 位以上的咖啡師，那麼同時有義式咖啡機和單品沖煮的多樣選擇則是最佳狀況。

咖啡知識家

精品咖啡的崛起

以目前國內的咖啡飲用習慣來看，義式咖啡還是主要趨勢，而拿鐵咖啡更是一直蟬聯咖啡界暢銷排行榜第一位，但值得注意的是選擇「單品手沖」的客人也越來越多，許多人漸漸開始品嘗不同產區具有獨特風味的單品咖啡，這也是繼星巴克推波而起的第二波咖啡浪潮後，第三波「精品咖啡」興起的開始，相信越來越多咖啡師投入這塊領域，能夠讓消費者嘗試更多元風味的精品咖啡。

售後服務的維修與保障

購買咖啡店的生財用具，就像購買其他電器產品一樣，選擇有品牌且經由正常管道進口的設備商，才能保障後續的保固和維修。

以咖啡機來說，購買全新的咖啡機，品牌設備商會負責組裝，同時提供簡易課程教學，對於初入門者來說有專業的後盾能詢問任何機器上的問題，使用起來更加安心。

裝好後，大部分的廠牌都提供一年的保固時間，定期更換沖煮墊圈和耗材，定期做檢查和保養，通常都能夠順利的沖煮出杯。不過營業時常常遇到各種狀況，如果在營業時機器無法正常運作，就需要設備廠商提供迅速的維修服務，包括零件替換、專業維修工程師到點服務，確保在最短時間內修復完成，減少對店面營業所造成的影響。

此外，有些品牌的設備商運用其廣大客戶的使用反饋意見，能夠不斷改善機器，也會不定期的提供最新資訊回饋給店家，包括沖煮技術、經營觀念、市場趨勢調查等，這些都是選擇品牌設備商能獲取的附加服務。因此我會建議選擇使用品牌的產品，才能享有完整的服務。

操作功能穩定度及技術的可被複製性

儘管設備的選擇琳瑯滿目，該如何入門依然是一大難題！我通常會參考國際賽事的咖啡機贊助商，來做設備選購的基礎。

以咖啡界普遍關注的 WBC 比賽來說，要成為這場賽事的設備贊助商，需要經過嚴格的篩選，咖啡機在水溫準確度、萃取品質、出杯穩定度、設定簡易度上來說，都須符合標準。而每一次的贊助通常有長達 3 年時間，在 3 年間各國優秀的咖啡師都會在比賽中使用這台機器，每位咖啡師來自不同國家、操作方式也不一樣，他們使用之後會將使用建議提供給機器生產

商，做為調整機器的參考依據。像這樣透過公開檢驗，汲取各國選手經驗、不斷進步的品牌，就是我購買咖啡機時的重要參考。

不管是開咖啡館或在國際賽事上，每一杯咖啡的穩定品質都是最重要的指標，也就是說，一台好的咖啡機，要連續做到 50 杯都是相同的風味，咖啡設備功能的穩定度和咖啡師的穩定度一樣重要。連續沖煮咖啡的出水溫度，和沖煮壓力的設定都要在一定範圍內，而且這樣的沖煮模式可以以電腦記錄，確保不同咖啡師出杯味道不會差太多，維持咖啡品質的穩定性。

添購器具的順序 ‧ 咖啡豆 → 咖啡機 → 磨豆機

在選擇機器設備時，建議先選擇喜歡的咖啡豆，再選擇適合沖煮的咖啡機，最後選擇合適的磨豆機。相同的咖啡豆，用不同的機器沖煮，風味也會有很大的差異，舉例來說，用子母鍋爐和獨立鍋爐兩種不同的咖啡機，就會因為水含氧量的差別而對咖啡風味造成影響，不過這沒有好壞之分，端看不同的咖啡豆適合哪一種咖啡機來沖煮。

義式咖啡機

義式咖啡機的價格大約在台幣 20 萬到 70 萬元間，各家廠牌都有各種不同的款式，從基本款到頂級款都有（如表一）。通常基本款在溫度和壓力調整上比較麻煩，常常需要打開機器，也容易因為使用者的經驗不足而有調整誤差，因此通常建議剛開店的朋友選擇中階機型，方便操控溫度、水量和壓力，比較適合新手入門。另外一項選擇的標準則是店內的座位數，達 45 個以上座位數建議選擇有 3 個沖煮頭的咖啡機，45 個座位數以下的選擇雙頭機，如此才能在滿座時讓咖啡機完全發揮功能，加快出杯速度。

沖咖啡 15 年來，因為各種場合和各種機會，我使用過各種廠牌的義式咖啡機，而不論用的是哪一個廠牌的咖啡機，沖煮時都需要考慮到下列所提到的 4 個要點：

表一：不同款式咖啡機價位區間介紹（以雙頭咖啡機為例）

品牌	基本款價格	頂級款價格
La Cimbali	20～30萬	40～55萬
La Marzocco	25～35萬	55～70萬
Nuova Simonelli	30～40萬	

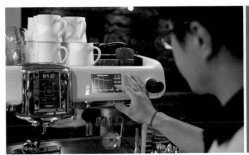

選擇可以簡易設定的咖啡機型　　　　　　設定萃取壓力曲線圖

· 萃取壓力

義式咖啡機沖出一杯義式濃縮咖啡的時間只需要 20～30 秒，在這麼短的時間內以高壓萃取出的咖啡，不論含有什麼樣的味道都會被放大，甜味更甜，酸味更酸，苦味更苦。咖啡豆依照新鮮程度不同，沖煮的方式也會有所不同；新鮮的咖啡豆因為含有較多氣體，沖煮的 crema 會撐出氣泡，造成口感粗糙，此時就需要透過壓力設定，控制出水壓力及水量，先讓粉浸泡在水裡，讓氣泡消掉再進行沖煮，而放較久的咖啡豆，則需要較大的壓力來沖煮，短短的 20～30 秒內給予不同的萃取壓力，才能呈現咖啡均衡的風味。因此在選擇義式咖啡機時，要選擇可以容易調整設定的咖啡機，讓每天早晨開店前能依照當天風味測試咖啡豆，再調整壓力曲線，讓咖啡風味更佳。

‧ 沖煮水溫

穩定的出水溫度是咖啡機中最重要的一環。沖煮過程中前一杯和後一杯的溫度差異若超過正負 0.2℃，就不是一台穩定的咖啡機。

關於咖啡機的沖水穩定度有下列需要注意的地方：

1. 沖煮頭的出水溫度與預期設定值是否在範圍內？

2. 咖啡機是否能準確顯示溫度？

3. 沖煮頭能否各自設定出水溫度？

4. 咖啡機溫度調整是否容易設定？

溫度對於出杯的穩定度來說非常重要，尤其連續出杯時，出水溫度要保持一致，是最基本確保咖啡品質的方法。若是第一杯以溫度 90℃ 沖煮，跟第二杯以溫度 92℃ 沖煮，咖啡在酸味的呈現上會有明顯的差異，因此務必確認咖啡機在沖煮水溫上的穩定度。

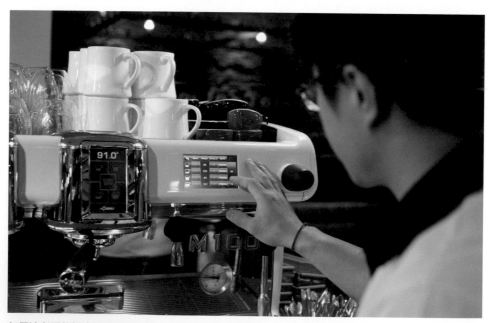

每個沖煮頭能設定不同溫度，讓咖啡師做更多嘗試和變化

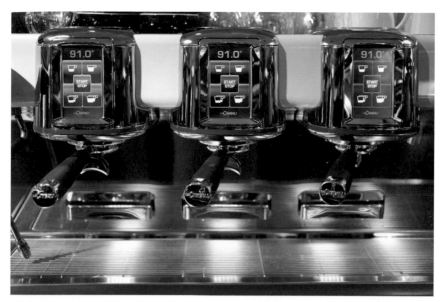

45 個座位以上的咖啡館，建議選擇 3 頭咖啡機

・鍋爐水位

最受國人歡迎的，仍是加入牛奶的咖啡，像是拿鐵咖啡、卡布奇諾等，因此打出溫度適中、香氣滿溢、甜度明顯的牛奶也是咖啡師必修課程之一。

鍋爐水位的高低跟蒸氣強弱有關，而蒸氣則會直接影響到打奶泡時牛奶的發泡組織；鍋爐裡的水位高，蒸氣量就少，蒸氣的含水量會升高；反之水位低，蒸氣量就多，蒸氣含水量會降低。若是店內以義式咖啡為主，因為打奶泡的需求較大，基本上建議鍋爐水位與蒸氣量的比例是 7：3，讓蒸氣量比較充足；若是店內以單品咖啡為主，需要較大熱水量，則鍋爐水位與蒸氣量的比例可調整為 8：2，如何打出適合與咖啡調和的牛奶，需要多多嘗試不同的蒸氣量設定。

鍋爐水位與蒸氣量的設定建議
義式咖啡 ⟶ 鍋爐水位：蒸氣量 = 7：3
單品咖啡 ⟶ 鍋爐水位：蒸氣量 = 8：2

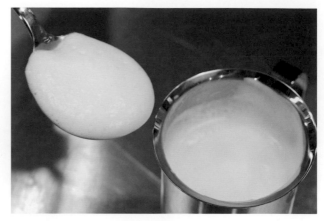

「奶泡打得好，拉花沒煩惱」這是我最常跟學生說的一句話，由此可知奶泡發泡的重要性。只要有正確的指導和勤快的練習，每個人都能在咖啡上拉出心目中美麗的花樣。

綿密的奶泡是拉出完美拉花的重要因素

・蒸氣管的噴頭孔

蒸氣閥門的開關，有撥桿式及旋轉式兩種，主要的差別在於蒸氣量大小會有明顯不同。「撥桿式」蒸氣量直接到最大，而「旋轉式」則可以慢慢調整蒸氣量。而蒸氣管的外型有很多種，長、短、粗、細、直、彎，噴頭數量，氣孔大小，噴射角度都不一樣，對於打奶泡掌控度還不夠穩定的人來說，直接選擇氣孔較小的蒸氣管開始打奶泡，由於出氣量較小，能慢慢調整角度，發泡會比較細緻，也容易控制。

撥桿式蒸氣閥門

旋轉式蒸氣閥門

如何打出完美的奶泡

牛奶從冰箱取出的溫度大約為5℃，以蒸氣打到大約65℃需要15～20秒，蒸氣越強加熱時間越短，因此必需在加熱過程中讓空氣與牛奶充分混和；在發泡過程中讓牛奶的溫度、香氣和甜度都達到平衡，才能打出口感細緻綿密的奶泡，進一步與咖啡調和。

影響奶泡好壞的因素

影響打奶泡的因素有很多，如底部形狀不同的鋼杯、不同品牌的牛奶、不同的發泡比例等，造就了不一樣風味的咖啡牛奶。我在學習咖啡製作時，也花了很多時間在牛奶的發泡練習上，從鋼杯的選用、牛奶發泡初期和末期的溫度、發泡比例與時間、以不同的蒸氣管與鋼杯，不同的角度不斷練習，才能打出符合需求的奶泡。

值得注意的是牛奶和咖啡豆一樣是農產品，但是比咖啡豆更加敏感。牛奶每一批的狀況都不一樣，更不用說夏天和冬天在味道上會有很大的差異，所以需要常常做調整，盡力讓每一杯以牛奶作為基底的咖啡飲品都是心目中的最佳風味。

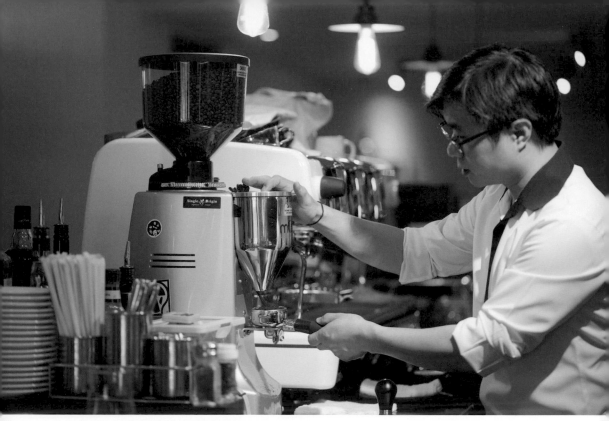

使用磨豆機研磨出適合的粉粒與粉量是沖煮咖啡的必備條件

磨豆機

磨豆機的主要功用為切割咖啡豆，在研磨的過程中，切割的均勻度、花費的時間，及研磨過程中產生的溫度，都是選購磨豆機的主要參考指標。

・研磨扭力

焙度越淺的咖啡豆通常越硬，若是磨豆機的扭力不足易發生卡豆的狀況，必須常常清理機器才能繼續研磨，而此狀況也會影響出杯順暢。

・切割均勻度

通常偏好可以均勻研磨的大平刀盤及錐形刀盤來研磨咖啡，藉由均勻研磨讓咖啡豆能完整萃取，使沖煮完成的咖啡有更佳風味。

・落粉方式

手動落粉或自動落粉各有所好，但在營業上若要把握時間，自動落粉可以讓出杯速度更快。

· 豆槽容量

依照咖啡館營業時使用的義式咖啡機上可以裝置豆槽容量的大小，選擇適合的容量裝填咖啡豆。

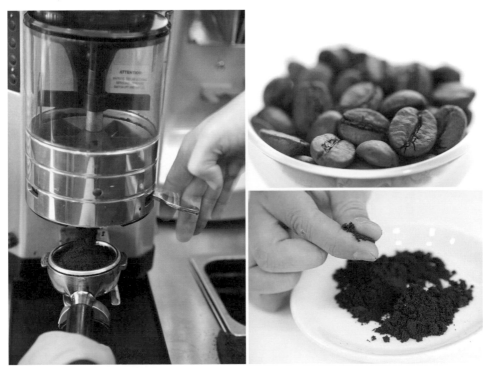

左：粉量的多寡會影響沖煮咖啡的風味
右：經研磨後的咖啡粉，可藉由手指搓揉感受粉粒粗細

· 如何挑選磨豆機

如同選擇咖啡機一樣，選擇自家的咖啡豆後再以不同的磨豆機做研磨，找出自己最喜歡的味道，再依照個人使用需求挑選具有相關功能的機器，那就是一台最好、最適合自己的磨豆機。

影響冷飲品質的關鍵 ‧ 製冰機與冰塊

飲品裡加入冰塊是希望藉由冰塊的溫度能夠使飲品維持在一定的低溫下再慢慢品嘗，因此冰塊融解的速度，是我們在選擇製冰機時的重要考量。

製冰機能做出很多種形狀的冰塊，有片狀的、圓形中空的、也有方塊型的，通常製冰量越大，或是製冰越快速的製冰機其所製出的冰塊溶解速度會越快。我通常選用方塊冰（$2\times2cm^{2}$），主要考慮到的是冰塊放入咖啡後，不會因融化速度變快而直接稀釋了飲品，使冰塊慢慢融化才能減少對風味的影響。

使吧檯工作更加流暢 ‧ 水槽

一個設計良好的水槽，可以讓吧檯工作更加流暢，咖啡店的水槽因為尺寸容量的關係，建議以訂製尺寸才能符合營業需求。如果場地允許，水槽最好要有 2 個，前後吧檯各一個，將油的盤子和不油的飲品分開放，可以加速清潔的時間；在客滿來不及清潔時，其中一個能先成為使用過的杯盤藏起來的地方，讓吧檯空間保持乾淨，待有空閒時再清洗。

除了容量之外，在前吧檯的水槽還要兼具冰鎮飲品和洗完杯盤可瀝水的功能，水龍頭的出水則要兼具冷熱飲用水的設備，像這樣設備完善的水槽，可以讓吧檯的工作更加流暢順利。

以自己的需求選購生財器具

生財器具的選購雖然種類繁多，但一切都還是要依照自己的需求為基準，多方詢問、試用，找出最適合自己的設備。許多人會在籌備咖啡館時四處拜訪其他的的咖啡館，不但能夠豐富咖啡的味覺資料庫，找出自己喜歡的咖啡風味，也能藉此和店主討論器材設備，以實際使用的狀況瞭解各種設備的特性和優缺點，這也不啻為一個好方式。

除此之外，台灣咖啡協會也有許多實用資訊能夠給入門者許多管道聯繫相關廠商，從設備到包裝一應俱全，可以在此搜尋到更多相關的專業資料。

咖啡知識家

台灣咖啡協會

「台灣咖啡協會」是以非營利為目的的社團法人機構，為加強台灣咖啡產業與世界各國之合作交流，提供咖啡業者和咖啡愛好者專業的知識與資訊，建立國內咖啡專業認證制度及教育訓練機制，並主辦每年的世界咖啡師錦標賽台灣選拔賽。

在台灣咖啡協會的網站可以找到各種咖啡產業相關的資訊，包括生豆、咖啡豆、咖啡機、牛奶、包裝袋、杯具等豐富的資訊。

★台灣咖啡協會網站 (http://www.taiwancoffee.org)

Chapter 2

打造夢想
咖啡館的裝潢概念

裝潢風格與修繕代表著咖啡館的門面，
及帶給客人的第一眼感覺，
從重點式裝潢開始，
一步一步打造出心目中的咖啡館。

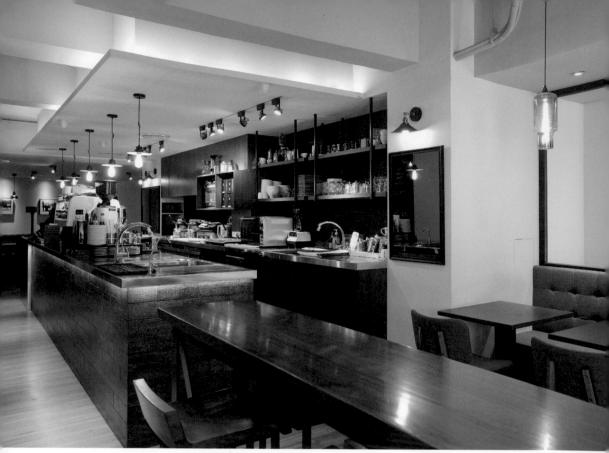

咖啡館的吧檯為咖啡師的活動場所，裝潢修繕時必須確認設備擺放的位置與動線

店鋪規劃與裝修·資金運用
「運籌帷幄 錙銖必較」

本書在第一章商圈選擇的部分，曾經提到幾個開店前必須思考的方向：

- 我的咖啡可以賣什麼價位？（技術和定價）
- 這個價位會吸引哪些人來消費？（客群）
- 這些人會到哪些地方消費？（選地點）
- 我想要的客群跟吸引到的客群是否一致？
- 我的客群喜歡怎樣的環境享受一杯咖啡？（選地點）
- 我的客群願意付多少錢來享用一杯的咖啡？（定價）

營運初期保留資金減少壓力

咖啡館裝潢的風格與使用桌椅、餐具的質感，皆是影響飲品餐點定價的主因之一，仔細回想，當你走進某家咖啡館或餐廳後，大多會依照其環境的氛圍，所提供的餐飲品質，在心中暗自評估面前餐點應有的價值；一如：在百貨公司喝一杯咖啡，預期的消費金額是 200 元，在超商買杯咖啡，大概就只願意付出 40 元。

由此可見，一杯咖啡的價值，除了沖煮技巧、豆品好壞，在何種環境、何種裝潢，甚至用甚麼樣的容器裝盛，都是關鍵；所以，若是一杯好咖啡，能再以裝潢適時加分，不僅能提高咖啡的價值，也讓咖啡館的整體形象更為完整，成為顧客心目中的特定品牌。

開店的花費不少，在第一章所提及資金部分時，我建議最少準備 350 萬做為開店資金，並把金額分為 3 等分，其中的 1/3 做為裝潢使用，這雖然是理想狀況，但過去幾年的開店經驗讓我發現，常常在裝潢的過程中不知不覺多打了幾面牆、多裝了幾根水管，或是多申請了電表，增加許多原本沒有估算到的金額，最後裝潢常常佔掉總資金的 1/2，只好從週轉金先預支，因此在規畫預算時需要更加謹慎。

店面是商業空間，每天進出的人多，耗損率也會比一般住家高出許多，營業後常常需要依照實際狀況做現場調整，因此店面的裝潢很難一次完成，每年都會需要大大小小整修。建議重點式裝潢，就是保留部分在營業後持續裝修，這樣的做法可以在開店初期保留較多資金，減少營運壓力，也是我開店多年來覺得較實際的做法。

4MANO CAFFÉ 室內設計圖（圖 1）

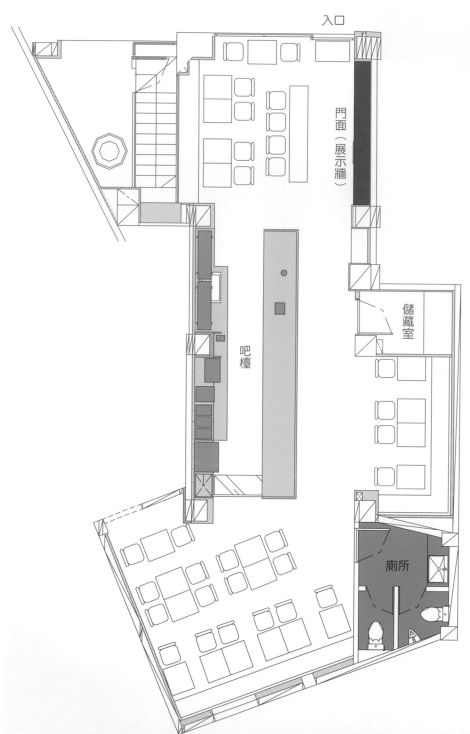

重點式裝潢 · 門面、吧檯、洗手間

裝潢費用的投資除了如前所述以資金的 3 等分做為基準考量外，在裝潢上要投資多少才合理，還需考慮店面的租期。一般來說，店面的租賃合約以簽約 5 年為準，若一開始就要一步到位做好完整裝潢，通常會佔去總資金 6 成以上，造成資金分配的風險過高，所以建議一開始先採用「重點式」的裝潢，也就是將裝潢資金集中放在「門面、吧檯和洗手間（圖 1）」這 3 個必要項目，其他部分可以在營運後每年的裝潢中慢慢調整。

在考慮店面風格之前，應先從實用性來考量店鋪規畫，把最主要的吧檯、座位區，以及洗手間的架構規畫出來，若有其他空間再考慮品牌形象牆、展示櫃等。

店面的設計與規劃不僅僅會影響環境的氛圍，更會影響到員工在工作時的流程動線，客人用餐與品嚐咖啡時的舒適度，進而影響每天營業的流暢度，這是開店裝修前非常重要的一環。

裝潢既然並非一勞永逸，也就不需要急著一次到位，在這樣的前提下，門面、吧檯、洗手間，卻是第一次裝潢就必須做到完美的重點區域。

門面

第一印象的重要性無庸置疑，客人一進店裡所見的第一個畫面，正影響著這家咖啡館給人的初次感受。咖啡館大多是生活中的旅人想暫時歇息之處，因此我認為進到咖啡館後就必須讓顧客的心情隨之轉換，使情緒沉澱才能細細品嚐咖啡，我選擇的方式是用整片的展示牆做為心情轉化的媒介，用整排與咖啡相關的產品和書籍營造咖啡館的專業形象，同時顧客一進門就能看到吧檯和咖啡師，讓咖啡的製作過程成為一種視覺與味覺的享受，也提高了對一杯好咖啡的期待。

吧檯

作為咖啡師的舞台，更是咖啡館的心臟，規劃吧檯時自然要更謹慎，考量更周全，不僅製作過程能透明乾淨，設立的位置也最好是在店裡視野最佳的區域，讓咖啡師能與客人輕鬆互動，隨時注意顧客需求，還能自在地沖煮咖啡。所以，吧檯也像是咖啡館的舞台區，以此概念來發想規劃，更能達到預期的成果。

洗手間

「一顆老鼠屎壞了一鍋粥」，用來比喻劣質洗手間對咖啡館的影響，應當十分貼切。我到許多咖啡館時一定會特別去一趟洗手間，看看是否維持得乾淨整潔，沒有任何異味，這個幾乎每位客人都會使用到的地方，卻常常被忽略。店家對顧客的舒適度有多重視，從洗手間是否方便、乾淨，更能見微知著，因此從裝修開始就需要注意，特別是管線的配置，以免營業時散發異味，或是清洗不方便，壞了整家店。

掌握這 3 個重點區域開始著手裝潢，就是打造讓消費者印象深刻的咖啡館起點。接下來我將分享咖啡館裝潢時每個部分所需注意的要點，以自身經營的經驗提供給想開店的朋友一些建議。

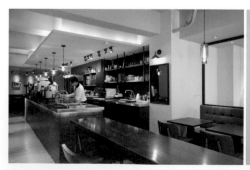

左：開放式的吧檯，使咖啡師能隨時注意顧客的需求
右：乾淨整潔，沒有任何異味的洗手間能替咖啡館形象加分

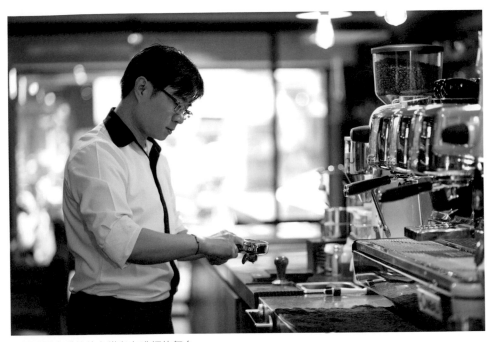

吧檯區是咖啡館的心臟與咖啡師的舞台

咖啡館與咖啡師的重要舞台 · 吧檯

吧檯是咖啡館的心臟,掌握著整家店面的營運節奏和流程順暢度,因此從設計、規劃到執行皆需要嚴謹看待(圖 2)。

許多對自家餐飲製作過程有信心的餐廳,會選擇開放式的櫥窗讓餐飲製作流程可以一目瞭然,咖啡業也掌握這樣的趨勢,尤其在第三波精品咖啡興起的現在,許多咖啡館都設計了吧檯的座位,讓客人能夠近距離的欣賞咖啡師以不同器具沖煮咖啡,透過這樣的過程與咖啡師互動,進一步認識各產區咖啡的不同風味。

以 4MANO CAFFÉ 來說,開放式吧檯是我們必然的選擇,從店內座位區可以看到整體吧檯的內部,以及所有餐飲的製作流程。

前吧檯的外觀設計

設計一個開放式的吧檯，需要比一般的隱藏式吧檯注意更多細節，需要注意的重點如下：

・乾淨整潔

為了讓顧客近距離接近吧檯、咖啡師，保持吧檯的衛生整潔是首要條件，不然不如改採其他的設計方式，以免自曝其短。不管店內多忙碌，吧檯要隨時維持乾淨清爽，這是一種訓練，也是一種態度，在忙碌的時候尤其需要有條不紊，才能加快出餐速度。

・管線收納

吧檯內充滿各式電器用品，這些電器用品的管線要在吧檯設計時做好擺放位置的設定和收納，才不會看起來凌亂不堪。許多店家會把吧檯地面墊高，方便收納管線，同時也可以使吧檯內的工作人員視野更好，能隨時掌握店內狀況。

圖片提供：侯續全

左： 確認機器設備擺放的位置，在裝潢時預先設好管線
右： 吧檯使用不銹鋼材質，耐刮耐清洗

・吧檯材質

吧檯桌面的材質通常有幾種選擇，最便宜的是木質，也有使用石材，但這兩種因為是天然材質，只要碰到水就會使水滲入桌面裡，造成不易清理的問題，久了容易影響吧檯的外觀。所以我建議使用價格較高，但是好清理的不銹鋼材質，不但耐刮耐清洗，每年還可以請廠商打磨一次，只要好好清理，便能歷久如新。

吧檯的設計為咖啡館中重要的一環，
良好的吧檯動線才能維持店面的營運
節奏及流暢度

（圖為 4MANO CAFFÈ 忠孝店吧檯設計圖）

前後吧檯圖（圖 2）

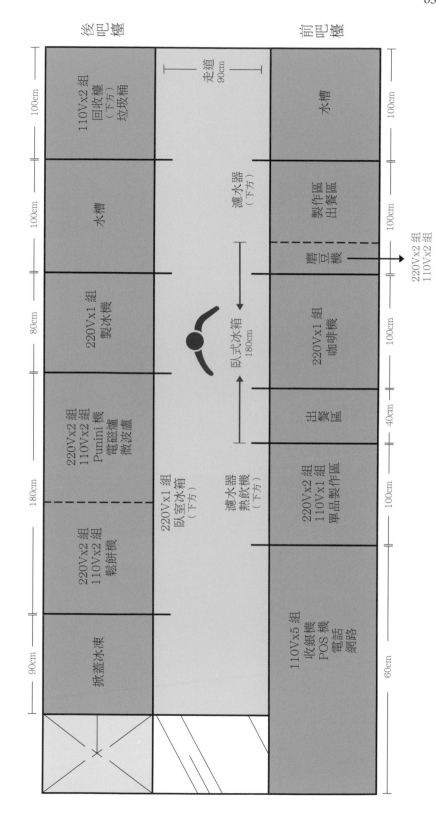

‧吧檯高度

設定吧檯高度時，除了要考慮長時間工作的舒適度外，還要為咖啡師填壓的動作預做考量。以填壓時的施力為考量基準，吧檯的高度大約需要在 85～95 公分，但咖啡師的身高也需要考慮，若較嬌小的咖啡師身高約 150 公分，吧檯高度大約 85 公分最適當；若是體型高大的咖啡師身高約 180 公分，吧檯高度則要 100 公分。因為招募咖啡夥伴時很難將身高考慮進去，因此通常會建議取中間值 90 公分作為設計（圖 3）。

吧檯是咖啡師每天花十多個小時工作的地方，也是掌握店面營運節奏的心臟地帶，身為咖啡師，我非常重視吧檯的功能性和實用性，在我的咖啡館中設計了一個空間寬敞的吧檯，讓咖啡師盡情發揮對咖啡的想法，在忙碌的時候能順利出杯，空閒的時候也能輕鬆的和客人互動，雖然因此必須犧牲許多座位，但是這樣的犧牲非常值得！

前吧檯圖（圖 3）

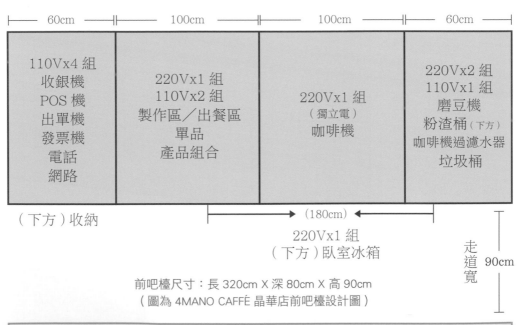

前吧檯尺寸：長 320cm X 深 80cm X 高 90cm
（圖為 4MANO CAFFÉ 晶華店前吧檯設計圖）

獨立規劃水電圖及進排水管線

咖啡館是商業空間,在水電和進排水管線設計的時候,要依照使用方式來設計,在規劃水電圖的時候,需特別注意義式咖啡機和製冰機的進排水系統皆要全部獨立設置,以免影響店面營運。

咖啡機電源及進水管線需獨立設置

・義式咖啡機
義式咖啡機使用時其瞬間進水壓力較高,因此進水管線要獨立,以免其他地方同時進水降低水壓,影響咖啡機出水量及沖煮出的咖啡品質。

・製冰機
製冰機需要有獨立的進排水系統,確保穩定的水壓能夠製作出大小一樣的冰塊。若是進水共用的時候,只要別處在使用中,就會影響製冰機進水,而注水量以及冰塊大小也會有所變化,這樣就無法保證每杯飲料的冰塊大小和品質一致。此外,製冰機的排水系統也需要獨立設置,若是跟其他的排水孔共用,一旦發生阻塞會造成逆流,容易造成衛生問題,不得不謹慎。

・出水管線
咖啡館的飲品和餐點在清理時常有許多殘渣,因此出水孔需要選擇管徑較粗的,至少要 4 分管或 6 分管,比較不會造成阻塞。

‧管線收納

前面提到的將吧檯地板墊高,除了可以收納管線、讓吧檯工作人員視野較好外,在排水的部分也可以增加傾斜度,讓排水較順暢。

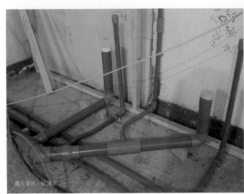

左:出水管線分為 4 分管或 6 分管,較不易造成阻塞
右:吧檯墊高讓管線排水更加順暢

設備擺放

吧檯的設備擺放在開始設計時就必須規劃好位置,和水電工程人員一起討論,預留電源和管線收藏位置。規劃設備擺放的位置,有下列幾項是必須優先考慮的:(圖 4)

‧收銀機‧咖啡機‧磨豆機‧糖漿擺放處‧出餐口‧水槽

另外一個需要先提出來考量的則為風水,華人對於風水這件事情多少都會有些顧忌,在此並不是要倡導迷信,因為風水其實只是為了要設計一個舒適的空間,讓人在這樣的空間裡感覺放鬆、心情愉快,因此提醒想參考風水的人,在初步設計時就要將設計圖給風水師看,但務必以店面動線考量的流暢為主,風水建議為輔,把握整體營運的順暢才最為重要。

設備擺放圖
（圖 4 ）

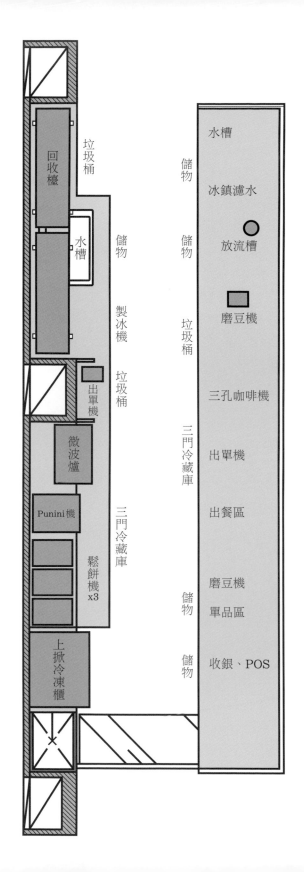

回收檯

垃圾桶

水槽

儲物

製冰機

出單機

垃圾桶

微波爐

Punini機

三門冷藏庫

鬆餅機 x3

上掀冷凍櫃

水槽

儲物

冰鎮濾水

儲物

放流槽

垃圾桶

磨豆機

三孔咖啡機

三門冷藏庫

出單機

出餐區

儲物

磨豆機

單品區

儲物

收銀、POS

後吧檯

前吧檯主要是出飲料和餐點的地方，而將這些餐點準備好完美現身的區塊，則是後吧台。如果規劃設計的是開放式吧檯，後吧檯也必需和前吧檯一樣，注重台面的整潔和衛生（圖 5）。

藉由透明化每份餐點的製作過程，讓顧客安心享用，進而在心中替咖啡館加分。此外，後吧檯應該設有備餐區。為了讓咖啡館營運更順暢，餐點準備時間更充裕，所有餐點的食材最好能在另個區域先做初步的整理，讓食材到後吧檯時只需要組裝或加熱，加快出餐速度。擁有前置備餐區較能夠將餐點做得精緻，新鮮食材也能由店家自己掌握。

後吧檯圖（圖 5）

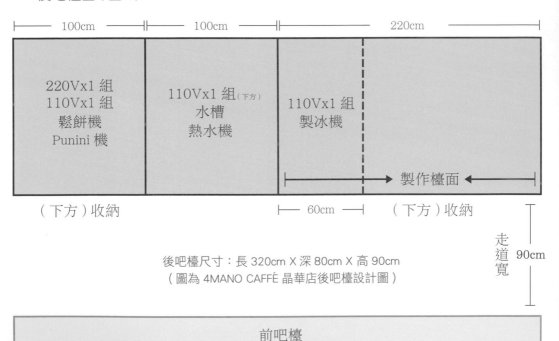

後吧檯尺寸：長 320cm X 深 80cm X 高 90cm
（圖為 4MANO CAFFÉ 晶華店後吧檯設計圖）

·前置作業的備餐區

在 4MANO CAFFÉ 我們就另外設計了這樣的區域,食材大部分在店內準備,每天新鮮打的鮮奶油和卡士達醬,都是精心調配,真材實料,隨著季節不同適度調整風味,更能掌握每份餐點帶給客人的美味度。

前置作業的備餐區,降低吧檯工作的複雜度

讓客人舒適放鬆的座位規劃

相信很多人都曾經有過這樣的經驗,在外用餐時點了許多菜,上菜後卻要在桌上東喬西喬,整個桌面擁擠的都快擺不下。為了避免這樣的情況發生,在開店前選擇座椅時就需要多替客人考慮到這些細節。

座椅選擇

椅子的選擇建議搭配沙發和隨時可以移動的單人椅為主。在人數增加時沙發座位可以容納較多人,同時增添咖啡館舒適輕鬆的氛圍,另外搭配單人椅方便併桌調整,增強店內營運的機動性。有些店家會因為設計的需求選擇設計感很強的椅子,要特別提醒的是椅子既然是拿來坐的,舒適度還是第一考量。

餐桌擺放間距

桌子與桌子的間距,理想上當然希望有很寬敞的空間,讓客人坐得舒服,聊得自在;但既然開店做生意,營業的考量還是最重要,建議可以抓 30 ～ 50 公分的間距來計算最多可以擺放的座位數。

以沙發及單人椅作為座椅的選擇,可容納較多人,且增強店內的機動性

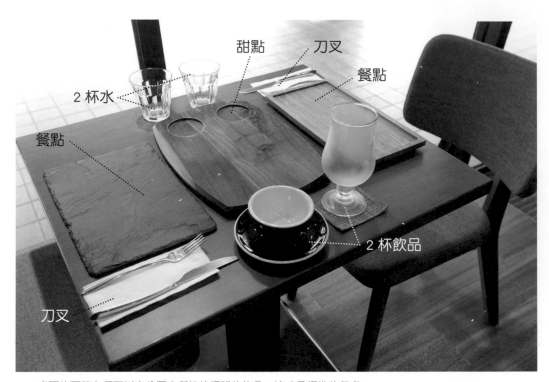

桌面的面積必須可以容納圖中所拉線標明的物品，這才是標準的餐桌

餐桌選擇

桌面大小的選擇跟餐點擺盤設計有關，以 4MANO CAFFÉ 的菜單來說，2 位客人到店裡來，可能會點 2 份餐（甜點、輕食或鬆餅），另外要擺上 2 副刀叉，放上 2 杯水和 2 杯飲料，這樣的空間，就是選擇桌子尺寸的最小標準。同樣的道理，若是只賣飲料的話，那桌子就可以再小一點。

分區規畫

若是店內空間夠大，還可以將空間分區規劃。例如有些區塊適合獨自來咖啡館使用電腦的客人，在這個區域可以設立較多的插座，無線網路發射器也可以設置在此區。若有非主要動線的獨立空間則可以規畫為多功能使

用，裝潢時就配上投影機、布幕，也可以做為教學、小型聚會包場，或是出租給公司行號做為會議使用，提高空間規畫的機動性。

如何營造出令人感到舒適乾淨的洗手間？

許多人在咖啡館往往坐上好幾個小時，想要方便的時候希望有乾淨的洗手間，也不希望內急時還要排隊等候，因此舒適的洗手間也是規劃時必須注意的重點。

數量

以 30 ～ 45 個座位數的店面來說，最好要有 2 間洗手間，1 間為女性專用，1 間為男女共用，需要細心的多為女性消費者考慮如廁時的便利性。

隱密性

為了節省空間，洗手間的洗水槽可以男女共用，不過在設計上要有外門及內門增加隱密性，同時隔絕異味的效果較佳。

隔絕異味

要隔絕洗手間內的異味，需從天花板和地板兩處來杜絕，建議洗手間外面入口加裝門，以門外門的設計隔絕洗手間異味的提升與飄散。

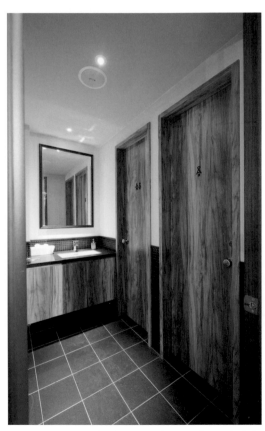

2 間洗手間增加了使用上的便利性，而門外門更能隔絕異味，提升咖啡館的品質

抽風設備與空調

洗手間的異味無可避免，因此如何排除成為重點，特別是台灣的夏季炎熱，異味會隨著溫度升高更加明顯，因此規劃洗手間時務必要裝設抽風設備，將異味抽走，同時保持洗手間內部乾燥。若是預算充足，也可以在洗手間內加裝空調設備，讓內部的空氣循環更好。

排水孔

這個常常被遺忘的地方，也是異味產生的原因之一。排水孔每日都需要徹底清潔，白天營業時則可以把排水孔封住，避免散發水溝味；設計時可以選擇有蓋子的排水孔，營業時蓋住，晚上打烊後清潔時再打開。

馬桶使用

許多新的管線設計已經能將使用完的衛生紙直接丟入馬桶內沖走，不過台灣還是以老舊的房屋居多，因此裝潢時要確認馬桶是否能丟異物，才能確保長時間使用不阻塞。

清潔方式

洗手間是否乾淨會影響整家店面給顧客的感受，營業時不管多忙都需要隨時注意廁所整潔，每天打烊後的徹底清潔更是不能馬虎，因此在選擇地板時要挑選能承受每天刷洗且兼具耐用性的材質。一般洗手間的地板多使用磁磚，磁磚地面不怕濕，髒了也容易清潔。不過洗手間常常會有水滴，所以建議選擇防滑地磚，增加止滑的安全性，即使地板稍微有些水漬也比較安全。

營造出咖啡館氛圍的重要推手 · 天花板

隔音隔熱

做為商業空間,店面常常是在住家一樓,因此隔音格外重要,避免營業後擾鄰,在整理天花板的時候,要將隔音棉的空間計算進天花板的高度,再做整體設計;此外,台灣夏天炎熱,若要減少夏季空調的電費,同時讓客人坐得舒適,隔熱也是需要考慮的重點。可使用保麗龍板隔熱,阻擋夏日暑氣。

管線配置

這幾年咖啡館滿流行工業風的裝潢,使管線自然的在天花板行走,這其實是節省花費的好辦法,只需將管線修整好、上漆、保持乾淨,就可省去不少花費。

整體包覆

有些無法避免的水管或是化糞管,最好的方式就是將管線包起來,全面包覆。不過一旦包覆,就會壓縮天花板與地面間的高度,讓空間顯得較侷促,需謹慎考慮,建議以部分包覆為主。

圖片提供:侯國全一

天花板做局部包覆,用以收藏管線,同時降低壓迫感

投射光源

光線是創造氛圍的重點，咖啡館通常愛用投射燈和有特色的吊燈，以暖色系或色溫較低的光源，營造較溫暖舒適的感覺。選擇燈具時造型、風格之外，還須特別注意是否符合店內的天花板空間，因為不同的燈具所需的空間高度也不同，像是採用間接光源就需要較高的天花板，若是高度不夠，很容易造成室內的壓迫感。

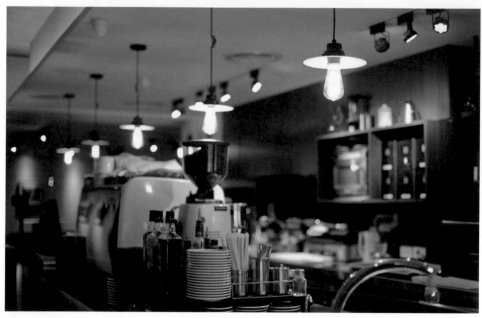

選擇暖色調的黃燈，營造出溫馨舒適的氛圍

安全性地板該選擇木頭？還是磁磚呢？

咖啡館作為商業空間，地板安全性是第一考量。地板要平整，首先要將基礎的地板泥作工程妥善完成，並且要做好地板的防水工程，因為營業場所難免常有飲料落在地上，若是防水工程沒做好，長久下來很容易造成地板損毀。

地板的材質有很多種，有些直接使用基礎泥作，有些人會選擇鋪上木頭，有些人會選擇磁磚；磁磚雖然最耐用，但是咖啡館人來人往，若使用磁磚，客人穿著有跟的鞋子走路聲音較大，若不小心有液體潑到地面也較濕滑，因此建議使用耐磨的木質地板。

木質地板除了降低鞋子踩在地板的音量，也能讓空間的感覺更加溫馨，中和部分裝潢較強烈的設計感，增加溫暖的感覺，讓各年齡層的客人都能夠在咖啡館的空間裡舒服的享用飲品和咖啡。

上：牆壁與天花板必須確實做好防水工程，否則後患無窮

下：咖啡館中儘量不要有隔間，且避開樑柱；避免影響視線，增加空間寬敞感

牆壁

建議一開始不需要花太多預算在牆壁這個部分，因為營業空間幾乎每年都需要重新粉刷，需要改變的部分可以往後再慢慢補上。

牆壁防水

牆面的防水工程需要請泥作師傅或是專門的防水師傅使用彈泥來處理，尤其是剛好外牆會接觸到雨水的地方，或是有水源的地方都要特別謹慎處理，以免開始營業後產生壁癌或漏水的狀況，牆壁、天花板和地板的防水都需要確實做好，否則後續處理會比較麻煩。

樑柱

咖啡館的裝潢儘量不要有隔間，也得避開樑柱，讓服務人員能夠隨時注意到客人餐點是否上齊，或是有任何需要。有些餐廳會有服務人員很難注意

到的死角，這樣的座位需要避免，所以最好沒有樑柱影響視線，同時也能增加店面的開闊度，讓空間感更加寬敞舒適。

咖啡館中水質對飲品的影響

咖啡館以販售飲品為主，水的進出格外重要，裝潢時要有完善的設計，才能確保飲品衛生安全，適宜沖煮。

軟水與硬水的不同

用來沖泡各種飲品的水，其內含的物質對於飲品的影響不容忽視。水質依照可溶解於水中的鈣或鎂，換算為每一公升水中的碳酸鈣含量，這個數字就是水的硬度。通常含量在 100ppm 以下是「軟水」，100ppm 以上為「硬水」，北部 (以台北市為例) 的水質約在 50 ～ 90ppm，偏軟水；而南部 (以大高雄為例) 水質約在 250ppm，偏硬水。

在台灣不管是北部的軟水或是南部的硬水，用來沖煮咖啡都沒有問題，只是因為水中的礦物質含量不同，會影響咖啡萃取率的不同，可進一步用 TDS 測試得出最適合飲用的沖煮方式。

※ TDS 為水質軟硬度檢測器

軟硬水對咖啡機器的影響

水質軟硬度會影響咖啡機管路的通暢，一般自來水中都有些許的礦物質，有些在加熱時會變成白色結晶體，這主要是碳酸氫鈣與碳酸氫鎂所形成的結晶。這些結晶會附著在管路或是鍋爐內壁上，久而久之會影響到水在機器內流動的暢通，進而影響咖啡萃取的壓力與水溫的穩定度，也因此，咖啡機每隔一段時間就需要對鍋爐內部進行保養，去除這些白色結晶體。

過濾器選擇

為了水源飲用安全以及沖煮
需求，在選擇過濾器的時候，
需要依照飲品的需求考慮使
用不同的過濾方式。建議基
本要用「活性碳」過濾水中雜
質，再加上「多摺式濾膜」，
最重要的是要過濾掉水中的
氯，同時定期更換濾心，才能
保持過濾品質。

依照飲品需求選擇濾水器過濾水，才能提供品質穩定
的飲品

市面上的水質過濾器依功能不同有許多的選擇，如可依照需求加入紅外
線殺菌等功能，但要注意太乾淨的水無法沖出好咖啡，像是 RO 逆滲透或
蒸餾水，因為完全不含任何礦物質，無法沖煮出咖啡本身豐富的風味，在
裝設時可以跟設備廠商多加討論需求。

獨立進水

獨立進水源及開關非常重要，一般的店面通常都位於大樓一樓，而大樓設
有公共水塔，水塔常需要定期的清洗，店一旦開門營業，若需配合水塔清
洗就必須被迫休息一天，因此建議架設營業用的小水塔，不過小水塔若是
設在較低樓層，就需要加設加壓馬達，避免水壓過小對咖啡機造成傷害，
也會影響咖啡製作。

進水壓力

咖啡機的自然進水壓力建議在 2 ～ 4bar 之間，這個數據在咖啡機內有感
應器會顯示，此進水水壓。若是低於 2bar 水壓過低，會影響咖啡沖煮，
但若高於 4bar 水管承受的壓力太大，因為台灣屬於地震較多的國家，若
水壓過高，地震時水管容易造成爆裂。

獨立出水

進排水管的尺寸，連接所有機器的進水和排水都建議分開，咖啡機，水槽，製冰機，全部都獨立設置，進水避免影響水壓，出水避免造成堵塞，管線建議選用粗一點的六分管，減少堵塞的狀況發生。

管線收納

前面篇章中曾提到將吧檯地板墊高，除了可以收納管線讓吧檯工作人員視野較好外，在排水的部分也可以增加傾斜度，讓排水較順暢，利於咖啡館的整體運作。

咖啡館中的營業用電

申請商業用電

商業用的空間最好向台灣電力公司申請商業用電表，單獨計算營業用電表不需要跟其他住戶共用，也能較一般家用電表承受較高的安培數。

預留安培

吧檯是咖啡館的心臟地帶，所有需要的設備都有不同的電壓，在裝潢時就要先跟水電負責人溝通所需的電器安培數，並預留之後增添器具而會增加的安培數。在前面篇章所提及的吧檯空間規畫時曾經詳述所需的安培數，若實際需要為 100 安培，則建議保留到 130 安培做為備用。

※ 以功率推算所需要的安培數，功率公式為 P（瓦特）= I（安培）x V（伏特）

總開關分區

總開關的設計最好分成兩區，我自己習慣分為外場與內場兩處分開的區域。每天營業時操控外場的總開關就好，讓內場的總開關保持開啟。外場的燈光會因為白天晚上光線不同有所調整，但是內場的冰箱和製冰機需要

24 小時運轉，通常咖啡館內的工作人員多，又有輪班制，內外場的總開關若裝設一起，不小心誤關到內場的開關，一夜的斷電會造成冰箱內食物全數腐爛報廢，影響營業。因此建議內場和外場的總開關分區，避免造成營業上的不方便。

圖片提供：佐墨全

申請商業用電表，並依照區域
分隔開關，避免誤觸。

一面訴說著咖啡館故事的牆 · 形象牆及展示區

台灣有許多小吃很出名，你應該也聽過類似這樣的故事。

一碗在港口賣了四十多年的麵，顧客原本都是漁民和附近居民，但因為用料新鮮、烹煮得宜，生意越來越好而租下了一間店面，代代相傳，後來交由第二代接手，在裝潢或餐點呈現上注入了更多新意，賦予麵店延續下去的生命力。

我常常去一些小餐館吃飯，可以看到這樣的故事正寫在店裡的某處，深深覺得自己眼前這碗麵承載了豐富的歷史，吃起來也更加美味。一直認為自己做出來的咖啡，也應該有屬於的故事而這就是店面形象牆和展示區的重要性，讓消費者不僅僅是喝咖啡，還能透過一杯咖啡聽一個故事。

客人眼前的一杯咖啡，是咖啡師累積數千百次沖煮的成果。我為什麼開始

煮咖啡？覺得怎樣是杯好咖啡？挑選什麼風味的咖啡豆？使用什麼樣的沖
煮器具？希望你感受到怎樣的氛圍？這些問題的答案透過形象牆和展示
區，都可以在店內一一呈現。

形象牆

這是一面說故事的牆面，是對消費者自我介紹的空間，包含了咖啡館歷
史、咖啡師經歷與咖啡路上的軌跡。在 4MANO CAFFÉ 忠孝店，可以看到
形象牆上有著從公館店移過來的舊招牌，店名的來由，以及店內咖啡師的
過去經歷。

形象牆代表著一家咖啡館的故事及其想呈現的風格

公館店是 4MANO CAFFÉ 的開始，也是幾位咖啡師夢想的起點，在 2012
年因租約到期搬遷，也因此誕生了嶄新的忠孝店。

在舊招牌的下方是店名的緣由，4MANO CAFFÉ 的品牌核心價值，為製作
義式咖啡的黃金原則，也是所有店內咖啡師尊崇的目標。

・4MANO 分別代表的意思

Miscela：獨門配方的新鮮咖啡豆
Macinazione：正確研磨的工法程序
Macchina：高壓的義式咖啡機
Mano：擁有專業技術與獨特手藝的咖啡師

而其中掌握美味關鍵的咖啡師 "Mano"，為品牌名稱做了完美的聚焦，具體建構出品牌的核心基礎，也是 4MANO CAFFÉ 的命名緣由。

店內的幾位咖啡師都已在咖啡這個行業深耕十多年的咖啡人，我們每個人都在不同的地方累積了許多經驗，也藉由許多比賽和表演磨練自己的技術，這些經歷讓我們看到博大精深的咖啡世界，認識了世界各地許多咖啡人，也成就了你們眼前的一杯杯咖啡。

常常有人問我，4MANO CAFFÉ 跟其他咖啡館有什麼不一樣？因此讓客人知道我們開這家店的原因是很重要的一件事。4M 原意是沖煮咖啡時的 4 個步驟和要素，沿伸出來的意義就是做每一件事情時應該要有既定的步驟，按部就班，才能將事情做到最好；而強調 Mano 這個代表咖啡師的字，則是點出最重要的「咖啡師」一職，希望以人為本，關心消費者的需求，做出每一杯好咖啡。

許多獨立咖啡館都是經營者對於咖啡獨特想法的呈現，希望藉由一個空間和一杯咖啡分享給前來品嘗咖啡的客人，這樣的做法適合坪數小的咖啡館，讓咖啡師與客人能夠慢慢交流。但對 4MANO CAFFÉ 這樣坪數（約 30 坪）與座位數較多的咖啡館來說，為了兼顧出杯品質和營運的流暢，在空間規劃上會以商業的考量為主，再運用店內設計和品牌形象牆讓更多客人了解我們對咖啡的想法。從整體氛圍營造到眼前的這杯咖啡，知道我們從哪裡開始，明白我們的故事，開店的精神和夢想，再透過眼前的咖啡來印證，希望每一位客人都能有完整的體驗。

展示區可以清楚展現咖啡館對於咖啡的想法及態度

展示區

展示區是呈現咖啡想法的好地方，因此在這可以擺上推薦使用的居家沖煮器具，具有特色的杯具，或是相關的咖啡書籍。

4MANO CAFFÉ 的人氣拍照背板就是展示區。在規畫這個區塊時，我們希望像飯店的大廳一樣，讓客人進入之後可以轉換心情，體驗不一樣的氛圍，就像來到朋友家一樣，在這裡可以喘口氣、放輕鬆。因此就算這片牆會犧牲掉一些座位空間，我還是堅持它的存在。

在展示區裡擺放的是 4MANO CAFFÉ 的選品，有精選的杯具，也有推薦使用的咖啡沖煮器具，我一直都鼓勵喜歡喝咖啡的朋友可以在家試著沖煮咖啡，所以透過這區域推薦一些自己覺得好用的器具，若是不知道如何使用，店內專業的咖啡師也會親切的解說，讓每個人都能體驗咖啡帶來的生活樂趣。此外這裡還擺上在世界各地認識的優秀咖啡師簽名的鋼杯，還有私人蒐集的填壓器和杯組，讓展示區更有特色。

交朋友是需要磨合期的，對於咖啡館與客人間的關係也是如此。透過形象牆和展示區的空間，美味的咖啡和餐食，以及和朋友度過的愉快時光，咖啡館的空間能夠讓客人和咖啡師彼此交流，也能夠將咖啡的美妙滋味和專業知識帶給更多人。

品牌的延伸 · 店標

以品牌的概念經營一家咖啡館，店標就是品牌衷旨的延伸。我認為從一家店的店標就可以看出經營者的個性和想法，但對於想開咖啡館的人來說，通常都希望店標的呈現是精緻又有品味，因此在構思店標招牌的時候，常常苦於店標太小怕不夠顯著，店標太大又怕俗氣。

其實店標可以脫離一個招牌的概念，進而延伸在店內的角落或是產品上。以 4MANO CAFFÉ 來說，雖然店標並不顯著，但是一走進咖啡館，不管是自動門上的按鈕，或是甜點旁的裝飾，都可以看到我們的品牌標誌。

像這樣將品牌延伸到店內及產品的各個面向，讓品牌更加柔和的呈現給消費者，加上許多人都喜歡拍攝咖啡和甜品的照片，此時品牌也能在這個瞬間巧妙入鏡，無形之中也為產品做了宣傳與廣告，增加曝光機會。

從品牌的角度思考店標，讓品牌延伸在店內的每一個角落，作出屬於品牌的特色，才能讓消費者有耳目一新的感受。

將店標延伸至店內的每個角落，增加曝光機會

Chapter 3

實現夢想的開始
成為專業 Barista 的關鍵要領

想要成為一位專業咖啡師，
除了兼顧吧檯內外的狀況，
最重要的還是充實自身的咖啡知識與沖煮技巧，
做出一杯杯令人回味無窮的咖啡。

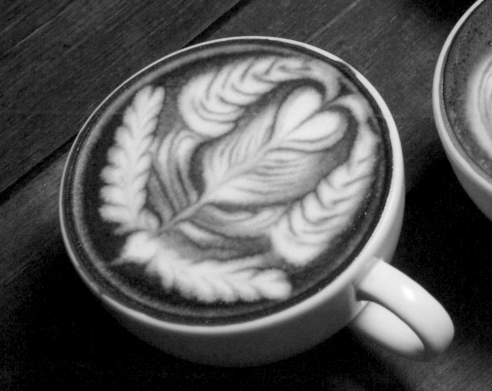

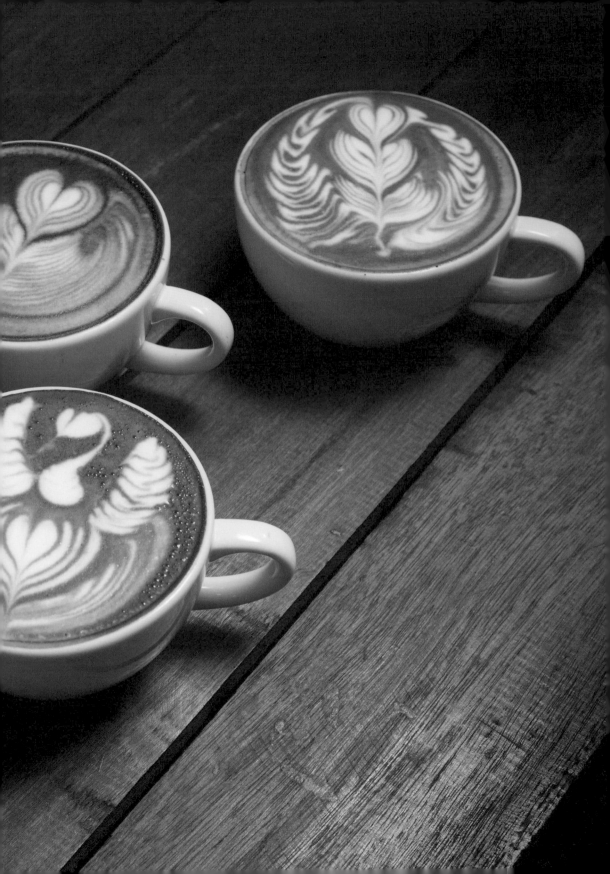

從比賽中學習更多的咖啡知識

開始學咖啡的時候，我和大多數人一樣，學的是如何操作咖啡機，藉由機器調整咖啡的風味，修飾掉咖啡中不好的味道。多年後回想起那段日子，當時只會操作機器的我，並無法完全掌控咖啡的特性。如果不是連續參加 5 年的咖啡比賽，以及大起大落的比賽過程，我也未曾意識到影響咖啡風味好壞的因素與環節有那麼多。比賽時，由於必須準確的描述咖啡風味，我才開始學習分析咖啡豆不同的特，找出產區和烘焙方式不同對咖啡的影響，這時才了解配豆的原理。經由比賽給我的觀念是，必須從每一個環節了解其變因，不管是配方、磨豆機、咖啡機或咖啡師本身，都要以庖丁解牛的態度深入了解每個細節，找出問題點再修正，才能突破自己，完整掌握咖啡沖煮的技巧，自信的呈現每一杯咖啡。

「要學會煮咖啡需要花多少時間？」這是許多來找我學沖煮咖啡的學生時常問的問題，但這並沒有正確答案；我花了 15 年學習煮咖啡，至今還是需要不斷的自我進修與練習，勤喝咖啡、勤練沖煮、吸取更多關於咖啡的知識；「工欲善其事，必先利其器」，有萬全的準備才能使手中沖煮的咖啡更受人喜愛。

如何沖煮出一杯美好的咖啡？ 咖啡沖煮的經驗與分享

咖啡師的養成會因為各人領悟力的不同，而有不一樣的學習過程，但只要觀念正確加上勤快練習，就可以將沖煮技術練得精湛純熟；不過咖啡有趣之處，就在於這門學問絕對不只有沖煮技術這麼簡單。從產地、採收、處理、烘焙、到最後的沖煮，一位優秀的咖啡師需要了解每一個環節，才能完整的表現咖啡豆應該有的原始風味。透過本章節我想分享個人的經驗，使讀者更進一步的了解沖煮要點及步驟。在經驗分享之前，我始終認為咖啡師的養成，除了技術學習外，最重要的是培養尊重的態度。

培養尊重咖啡的態度

優秀的咖啡師都應有一個共同的特點，就是敏銳的觀察能力；要觀察天氣的細微變化，咖啡的微小差距，客人不自覺的小動作等，才能提供體貼的服務舒適的環境，讓上門的顧客享受一杯好咖啡。而在觀察過程中，咖啡師一定要培養對人、事、物的尊重。

尊重大自然的變化，了解溫度、溼度對咖啡會造成的影響，晴天、雨天顧客心情的變化；尊重不同的咖啡，了解每一批咖啡豆的優缺點，用專業修飾其風味，同時包容咖啡呈現出的各種味道；尊重走進店裡的客人，了解他們對於一杯咖啡的期待，虛心接受不同的意見，透過對話讓彼此學習成長。

最重要的是，尊重咖啡由種植開始所經歷過的漫長旅程，感謝農夫的悉心栽種，感謝不斷進步的生豆處理方式，感謝烘豆師突顯的咖啡豆性，也感謝在沖煮咖啡時一起努力的夥伴。

透過尊重，才會看到自己的不足，才能有更大的空間不斷進步，督促自己不能停止學習。現在的我因為尊重咖啡，更覺得能夠幫助想學習沖煮咖啡的後起之秀，也成為我的責任之一，因為尊重這個產業，所以希望能盡一己之力做到更多。

沖煮義式咖啡的黃金準則 · 4M

4M 說明圖（圖 6）

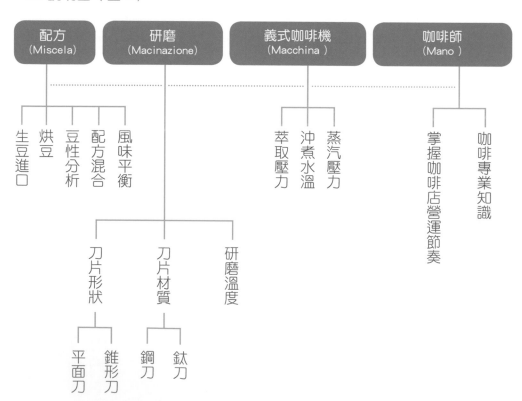

從義式咖啡開始學習咖啡沖煮，掌握沖煮義式咖啡的黃金準則——配方、研磨、義式咖啡機、咖啡師（圖 6），這 4 個主要元素的義大利文正好都是以 M 為首的單字，是 4MANO CAFFÉ 命名的來由，也是許多咖啡師奉為圭臬的原則，要沖煮一杯美味的咖啡，這 4 個 M 缺一不可。

時至今日，我們可以看到越來越多不同種類的沖煮器具，但從義式咖啡沖煮發展出來的 4 個黃金準則仍舊適用，因為沖煮咖啡講究的是概念與經驗，在本章節中將與各位分享以這 4 個黃金準則為基準的沖煮經驗。

1. 配方 (Miscela)

咖啡豆是撐起一家咖啡館的靈魂，也是店家對於咖啡想法最直接的表現。儘管單一產區的咖啡豆在精品咖啡市場中越來越受到重視，但坊間常見營業用，沖煮義式咖啡的咖啡豆，仍舊以幾支不同產區的咖啡豆所搭配而成的配方豆為主，這最主要是考慮到咖啡穩定性和風味的平衡。舉例來說，一支咖啡豆很容易由於氣候因素造成風味上有明顯的改變；不過若是幾支配方豆綜合一起，就可以截長補短調整風味，同時降低成本和貨源不穩定的風險。在挑選配方豆時有以下的重點需要清楚掌握：

· 生豆進口
咖啡品質穩定是咖啡館最重要的考量，優質的生豆進口商能確保貨源穩定，並站在第一線掌握生豆品質。

咖啡豆的產區遍布世界各地，生豆進口商常需要親自跑產地，寄樣品給客戶；在挑選生豆進口商時，需要考慮供貨的穩定度和品質一致的穩定性，建議與較有規模的生豆進口商合作，才能確保貨源充足。

· 烘豆
有了生豆之後，還需要搭配經驗豐富的烘豆師，掌握咖啡豆的特性進行烘焙，才能確保咖啡豆達到應有品質。

烘豆是一門專業的學問，烘豆機可以設定不同的烘焙模式，因此了解豆性、學習烘焙曲線需要投入心力及長時間的經驗累積。若是要自家烘焙，則建議至少購買一公斤以上容量的烘豆機，因為設備會影響出貨的品質，如果烘豆機的容量太小，需要烘焙的次數過多，不容易掌握品質。

咖啡生豆經烘豆機烘焙成熟豆

・豆性分析

咖啡屬於農產品，因此每一批咖啡豆都會因為氣候變化與處理方式差異，進而影響每一批生豆的風味。烘豆師會依照咖啡師沖煮的器具來進行烘焙，將配方豆內的每一支咖啡豆先烘出一款樣本做為基準，測試烘焙造成的風味影響，以及每支豆子合適的養豆和醒豆時間，找出苦味、酸味、甜味、以及厚實感的來源，分析每一支豆子的獨特風味，再去進行調配。

・配方混合

找出咖啡豆的獨特風味後，依照想表現的特色再去調配配方豆內每支咖啡豆的比例。目前常用的配方組合有 2 種方式，一種是「基底──橋樑──特色」，由最大比例的基底豆來帶出咖啡主要風味，再用特色鮮明的咖啡豆帶出獨特性，並選用一支豆子做為橋梁來串連，帶出均衡風味。另一種方式是「環環相扣」，例如 3 支豆子各有少許相似處，也各有其特色，使用均量的比例分配，讓 3 支豆子的特色各自鮮明，又巧妙的融合。

・風味的平衡

為了呈現豐富香氣，均衡的酸、甜、苦味，以及醇厚的口感，義式濃縮咖啡通常混合多種地區咖啡豆。一般建議使用 3 ～ 5 種咖啡豆，讓每一

支咖啡豆的特色能被凸顯與綜合，同時也能彈性地調整比例。另外也需要考慮消費者對於咖啡的飲用習慣，依照黑咖啡或是加奶咖啡的銷售比例進行配方修正，比如說，國人通常習慣喝加奶咖啡，因此在烘焙時可以考慮把咖啡豆烘焙得稍微深一些，加奶融合後達到最佳風味。

配方是很複雜的一門學問，要了解產區、烘焙、配豆，這些都需要長時間的研究和調整，才能找出自己和消費者都喜歡的咖啡風味。因此，建議剛開店的朋友先使用品質與供貨都相對穩定的品牌咖啡豆，可以在開店初期磨練沖煮的技術，同時給自己多一些時間研究想要的配方。

2. 磨豆機 (Macinazione)

一台好的磨豆機能夠增加研磨的均勻度，更可以彌補咖啡師技術上的不足，通常在成本預算有限的狀況下，我都會強烈建議想開店的朋友將有限的預算投資在一台效能優異的磨豆機上，這比起投資其他機器設備，更能提升咖啡整體品質。

選擇磨豆機，要依照使用的配方豆支數和烘焙深淺來考量，沒有一台完美的磨豆機，只有最適合的磨豆機；如何挑選適合自己的磨豆機，可以從配備來思考，較簡單的方式是以咖啡豆烘焙的深淺度作為選擇標準。

· 刀片形狀 —— 平刀與錐刀

咖啡豆烘焙程度的深淺是選擇磨豆機刀片的主要考量。
烘焙越深的咖啡豆，其結構較鬆散，且深焙的咖啡豆所使用的配方豆支數一般超過 3 支以上，因此選用大平刀研磨即可。

烘焙越淺的咖啡豆質地較硬，此外淺焙的咖啡豆所使用的配方支數較少，因此在研磨時需要長的刀鋒來均勻切割，所以建議選擇錐刀。錐刀能將咖啡豆切割得較完整，帶出烘焙的特色，呈現豐富細緻的味道。

· 磨豆機的使用說明（圖 7）

1. 豆槽內的豆量建議維持在一半以上，因為磨豆時會產生爆米花效應，讓跳動的豆子無法均勻的研磨，因此豆量維持一半以上，可以增加重量，減少咖啡豆在研磨時因跳動，導致研磨不均勻。

2. 在機器靜止狀態時調整研磨刻度。

3. 使用撥粉桿時輕撥輕放，避免撥桿的彈簧快速損壞。

4. 研磨咖啡時須用多少粉量就磨多少粉量，勿磨過多，以求咖啡風味新鮮。

5. 勿將沖煮把手的分流嘴置於咖啡粉槽上方，以免影響咖啡風味。

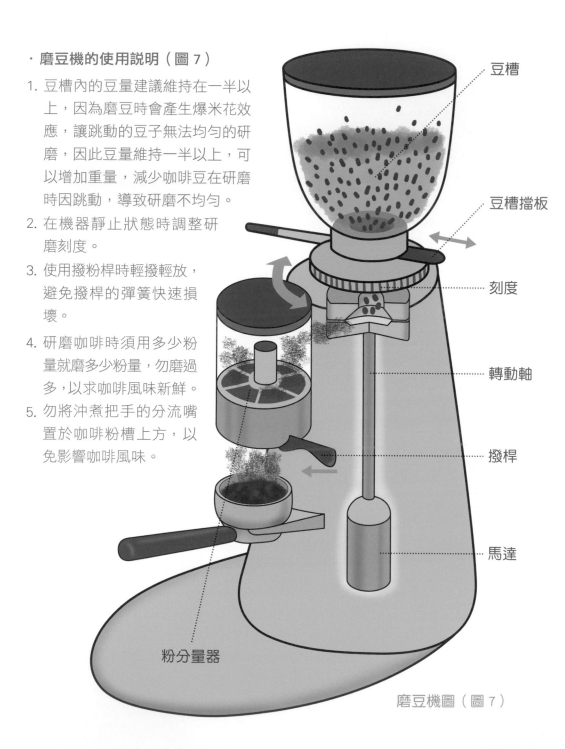

豆槽

豆槽擋板

刻度

轉動軸

撥桿

馬達

粉分量器

磨豆機圖（圖 7）

・平面刀盤的使用説明（圖 8）

1. 選擇至少 7.5cm 直徑的刀盤，才能有較均勻完整的切割。

2. 適用配方豆選用 3 種以上的組合及中深度烘焙的咖啡豆，由於烘焙較深的豆子結構鬆散，用平刀切割即可。

3. 適合入門者使用。

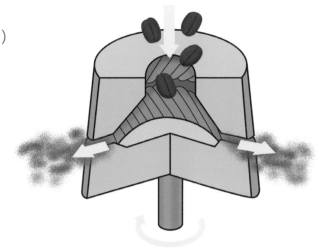

平面刀盤圖（圖 8）

・錐形刀盤的使用説明（圖 9）

1. 咖啡豆落下後，接觸刀切面較完整，研磨後顆粒大小比較均勻，能讓咖啡風味有更明顯的表現。

2. 由於均勻研磨的刀盤可以讓咖啡豆的風味完整表現，若使用太多支豆子組成的配方豆，容易因為每支豆子被研磨出來的比率不同而影響風味，因此在豆子的選用上以 1 ～ 2 支組成的配方豆為優先考量。

3. 建議進階者使用。

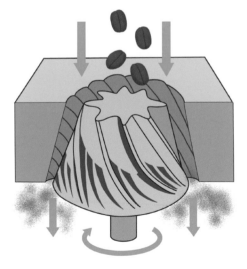

錐形刀盤圖（圖 9）

‧ 刀片材質——鋼刀與鈦刀

鈦刀之於鋼刀，因為耐磨且不易導熱，可以降低研磨時產生的溫度對於咖啡的影響。雖然依照咖啡的烘焙程度不同，刀片磨損的狀況也不盡相同，但通常在 2000 ～ 4000 公斤豆量的研磨後，都需要更換刀片，通常鈦刀相較於鋼刀，能夠使用較長的時間。

‧ 研磨溫度

刀盤轉速依照磨豆機的不同，每分鐘約 400 ～ 1800 轉不等，轉動越快，溫度越高，所產生的熱會讓咖啡豆的香氣揮發，影響咖啡風味。

近來有新的磨豆機就採用了皮帶帶動 (belt-driven) 刀盤的研磨方式，為的就是降低研磨時產生的溫度對於咖啡的影響。

3. 義式咖啡機 (Macchina)

義式濃縮咖啡機和其他沖煮器具最大的不同，就是它能提供穩定的「萃取壓力、沖煮水溫，以及蒸氣壓力」。

在選擇咖啡機時，最主要的也是考量這 3 點的穩定性，通常廠商會提供連續沖煮的數據和曲線做為參考，不過我建議也可以參考 WBC 比賽的指定機種，這些機種通常都經過嚴格的測試，加上有世界各國冠軍咖啡師使用後的建議，在機器上不斷改良，在穩定性上也值得信任。

‧ 咖啡表層的細小泡沫—— Crema

義式咖啡機沖煮出的義式咖啡濃度高，液體表面會有一層細小的泡沫覆蓋，包覆著咖啡芳香物質，稱之為"Crema"，其色澤會因為烘焙程度和沖煮方式有異，通常呈現榛果色、深棕色或赭紅色，"Crema" 在咖啡加入牛奶拉花時，能夠做出好看的圖案，增加飲用的趣味。

義式咖啡機鍋爐圖（圖 10）

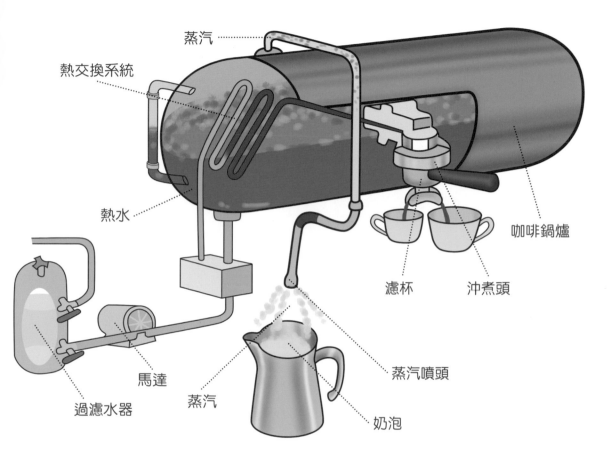

蒸汽

熱交換系統

咖啡鍋爐

熱水

濾杯　沖煮頭

蒸汽噴頭

馬達

蒸汽　奶泡

過濾水器

・義式咖啡機鍋爐運轉說明（圖 10）

1. 過濾後的水經迴轉式馬達加壓後，進入咖啡鍋爐進行加熱，並產生蒸汽壓。

2. 沖煮咖啡的水，可經由冷熱水混合來調節水溫。

3. 鍋爐水量與蒸汽量比重基本上以 7：3 為準，依照打奶泡的需求大小再予以調整。

4. 需要獨立的進水源與電源，讓咖啡機能夠順利運作。

4. 咖啡師 (Mano)

咖啡師的工作不僅只有沖煮咖啡，一位優秀的咖啡師能夠以細膩的觀察和對咖啡專業的了解，提供顧客完整的咖啡體驗。從挑選配方豆（原物料）、磨豆機和咖啡機，到實際沖煮，與客人互動等，是整家店的靈魂人物，所以必須有完整的經歷和相關知識，才能掌控店內每日營運。

· 掌握咖啡店營運節奏

站在吧檯的咖啡師，理應能看顧全場，在店內滿席時，也能控制出杯速度以協助外場服務人員，讓客人能適時的喝到咖啡與享用點心，提升整體服務品質，掌握營運節奏。

· 咖啡的專業知識

咖啡師要了解整個咖啡產業，才能沖煮出一杯美味的咖啡。對咖啡豆的種植、處理法、產地所產生的風味有一定了解，理解咖啡萃取原理，提升對味覺的敏銳度，同時要隨時進修最新知識，與時俱進。

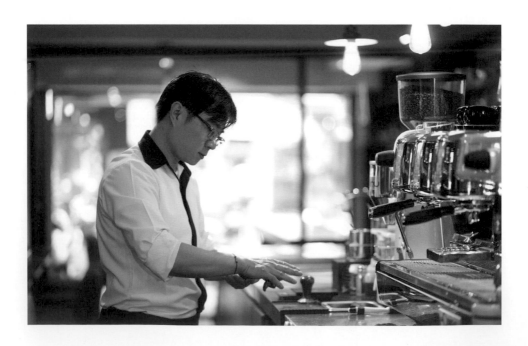

沖煮咖啡的 5 項變因

義式咖啡的 4 個黃金原則 (4M) 掌握了之後，在實際沖煮時還會面臨到下列幾個變因，也在這裡一併分享。正常情況下，在豆子烘焙時咖啡的整體風味已經有 80% 大致底定，但會因為每天的溫度和濕度等不同而造成風味上的些微影響，因此每天營業前都需要沖煮一杯咖啡來做測試，依照狀況不同進行 20% 的風味調整，每日調整咖啡主要是為了將大多數人不喜歡的味道降到最低，同時追求一杯咖啡平衡的風味。

舉例來說，以第一杯咖啡做為基準，若想將第二杯咖啡的酸味調強，有 3 種變因可以調整：一為降低沖煮水溫，其次是增加萃取壓力，最後為研磨粗細調整。不論調整哪一種變因，咖啡風味都會變酸，但同時也會影響其他味道 (甜、苦、澀等)，這樣的調整考驗著咖啡師駕馭咖啡豆的功力，由於主要影響的變因有 5 項，建議每次僅調整一項，慢慢了解咖啡豆的特性。我將這些變因依對咖啡風味的影響層面由小至大，作為手法調整的順序，排列如下：

1. 填壓力量

填壓時通常不建議調整填壓力量，而是強調每次填壓動作的一致性；以盡量簡化填壓的動作維持力量的穩定性和一致性。填壓的目的主要是達到讓粉餅成形，建議使用輕填壓方式完成，以免每日上百次的填壓動作造成手軸和手腕的傷害。

手腕必須與前手臂保持平行，後手臂與前手臂保持 90°的角度，填壓時整個手腕、手臂保持不動，以身體向下的力量作為填壓的力道

2. 咖啡粉量

單一劑量的義式濃縮咖啡粉量約在 8 ～ 10 克間。粉量的多寡取決於咖啡的烘焙度和不同飲品的變化，要單喝義式濃縮咖啡，就不能太多粉量，要加入牛奶調味，就要增加粉量加強味道，這一切取決於飲品後續製作的方式和飲用習慣。

通常增加粉量是強調咖啡味道的手法之一，在相同萃取時間下，粉量越多，水停留在粉層的時間較久，讓咖啡味道更強。

一劑義式濃縮咖啡粉量約 8 ～ 10 克

3. 研磨粗細

調整研磨的粗細度可以讓咖啡的風味嘗起來更加集中，或是更有延展性。通常咖啡顆粒較粗的話味道會比較分散，BODY 感會較弱，加奶後會使味道更淡，因此需要根據不同的飲品來調整咖啡研磨的粗細度。

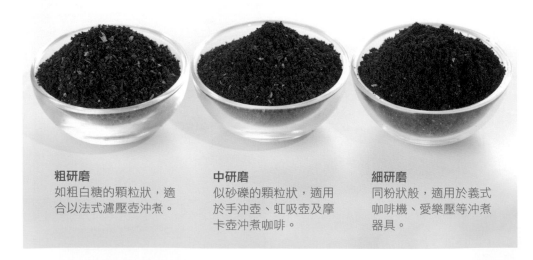

粗研磨
如粗白糖的顆粒狀，適合以法式濾壓壺沖煮。

中研磨
似砂礫的顆粒狀，適用於手沖壺、虹吸壺及摩卡壺沖煮咖啡。

細研磨
同粉狀般，適用於義式咖啡機、愛樂壓等沖煮器具。

4. 萃取水溫

越深焙的咖啡豆，沖煮溫度就不宜過高。一般狀況在攝氏 87 ～ 95℃ 沖煮咖啡，WBC 設定的溫度在攝氏 90.5 ～ 96℃，通常水溫高時會沖出較多的咖啡物質，讓味道強度增加，咖啡的香氣也會越明顯；但當所有的風味都很明顯時，一杯咖啡也容易失去了平衡的口感，比如甜味變很明顯，但苦味也隨之而來，反而變成不協調的味道；因此在沖煮時需要就不同的咖啡豆多加嘗試不同的水溫。

WBC 中設定的溫度為攝氏 90.5 ～ 96℃

5. 萃取壓力

由於義式咖啡機的萃取壓力大概介於 8 ～ 10 個 bar 之間，在如此強大的壓力下，一切味道都會被放大，也在在考驗著咖啡師的沖煮技巧。因此通常壓力越大，萃取時間就不宜過長，勿超過 30 秒。

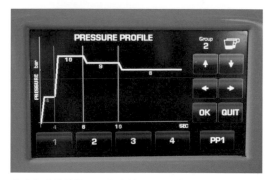

義式咖啡機的萃取壓力介於 8 ～ 10 個 bar 間

如何使牛奶發泡更加細密？

選擇牛奶，最重要的考量是與咖啡結合後喝起來的口感，結合後的整體甜味、咖啡尾韻、奶泡組織的綿密度和持久性等，都會影響一杯加奶咖啡的口感。因此通常我們會建議使用全脂牛奶。

牛奶不直接加入咖啡中，而需要先經過發泡的過程，是因為將空氣打入牛奶後，利用乳蛋白的表面張力，會形成許多細小泡沫，這些泡沫能包住甜味和芳香物質，讓牛奶喝起來更濃郁，經過發泡的牛奶與咖啡融合之後，奶泡的黏著力與咖啡分子結合的更緊密，飲用時更能同時感受咖啡與奶香，因此加奶的咖啡也成為許多人喜愛的飲品。

· 牛奶為什麼要發泡呢？（圖 11）
牛奶受熱後發泡成細緻奶泡，能包覆更多芳香物質及甜味。

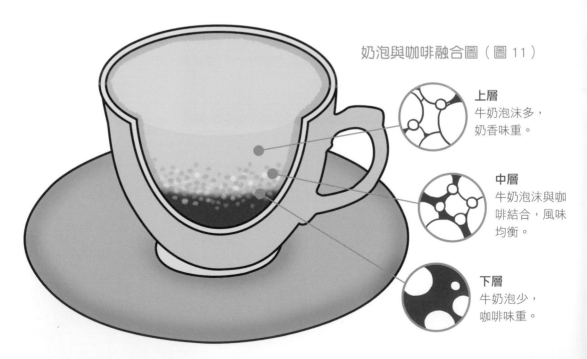

奶泡與咖啡融合圖（圖 11）

上層
牛奶泡沫多，
奶香味重。

中層
牛奶泡沫與咖
啡結合，風味
均衡。

下層
牛奶泡少，
咖啡味重。

使牛奶發泡的步驟

Step1 發泡量	Step2 攪拌	Step3 發泡的溫度

完整的發泡量是所倒入牛奶量的 1.3 ～ 1.5 倍。

奶泡透過攪拌，翻滾中會相互擠壓產生細小泡沫，使鋼杯內的奶泡一致性較完整。

溫度以攝氏 55 ～ 65℃ 最佳，牛奶的奶香與甜度增加，奶泡組織與口感最完整，也是最適合飲用的溫度。

· **Step1**：發泡量

倒入鋼杯內的牛奶量，建議完整的發泡量是倒入牛奶總量的1.3 ～ 1.5 倍。

在牛奶發泡的過程中，持續加溫會讓牛奶持續膨脹，因此如設定發泡量到牛奶總量的 1.5 倍時，要在牛奶發泡到 1.3 倍時，就需進行第二步驟的攪拌，透過攪拌過程持續加溫膨脹，最後發泡到 1.5 倍量收尾。

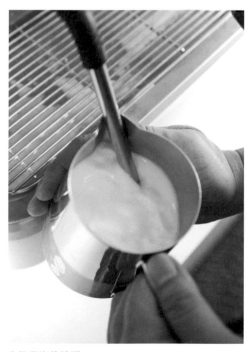

牛奶發泡的情況

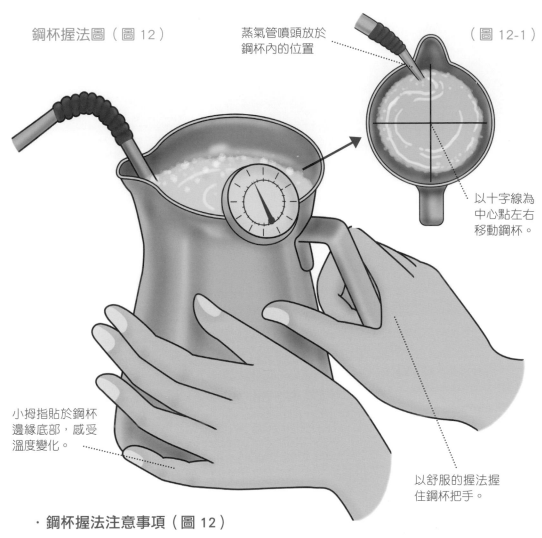

鋼杯握法圖（圖 12）

蒸氣管噴頭放於
鋼杯內的位置

（圖 12-1）

以十字線為
中心點左右
移動鋼杯。

小拇指貼於鋼杯
邊緣底部，感受
溫度變化。

以舒服的握法握
住鋼杯把手。

·鋼杯握法注意事項（圖 12）

1. 以最舒服拿法握住鋼杯。
2. 小指伸出貼著鋼杯底部來感受溫度變化。

·蒸氣管噴頭放於鋼杯內的位置說明（圖 12-1）

1. 放入牛奶液面的深度約 1cm 以能夠發出「吱吱」聲響為前提進行發泡。
2. 以十字線作為中心點，蒸氣管不動，左右移動鋼杯，移動幅度要慢，產生漩窩進行攪拌。越靠鋼杯邊緣產生的漩窩大，越靠中心點漩渦越小。

·**Step2**：攪拌（圖 13、13-1）

將牛奶奶泡透過「漩渦」達到攪拌的效果，目的是在攪拌的過程中將鋼杯內上下層的奶泡充分混合，泡沫細緻度更完整。

攪拌成為奶泡圖

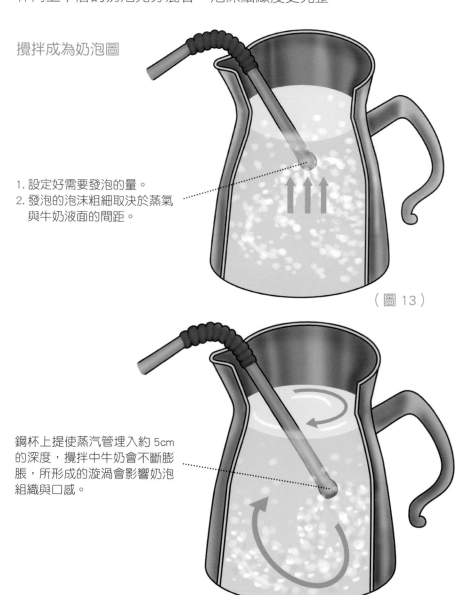

1. 設定好需要發泡的量。
2. 發泡的泡沫粗細取決於蒸氣與牛奶液面的間距。

（圖 13）

鋼杯上提使蒸汽管埋入約 5cm的深度，攪拌中牛奶會不斷膨脹，所形成的漩渦會影響奶泡組織與口感。

（圖 13-1）

‧攪拌為奶泡的過程說明

1. 蒸氣管不動，鋼杯往上提，讓蒸氣管深埋入牛奶，維持 5cm 深度，此時不要再有發泡的「吱吱」聲響。
2. 攪拌過程中牛奶會持續膨脹。
3. 奶泡在攪拌過程中所形成的漩渦不同會影響泡沫組織，口感也會不同。

‧**Step3**：發泡的溫度（圖 14）

發泡溫度建議在攝氏 55 ～ 65℃，這個溫度下牛奶的奶香和甜味都會增加，奶泡組織與口感最完整，也是最適合直接飲用的溫度。

鋼杯內牛奶進行發泡過程中對應溫到手溫的狀況（圖 14）

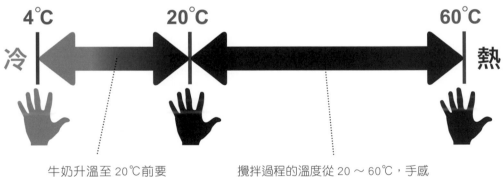

牛奶升溫至 20℃前要完成總發泡量。

攪拌過程的溫度從 20 ～ 60℃，手感溫度會從溫熱感到微燙感。

‧發泡過程中牛奶溫度的變化說明

1. 牛奶升溫到 20℃前要完成總發泡量，也就是原本奶量的 1.3 ～ 1.5 倍。
2. 攪拌過程從 20 ～ 60℃，手感從溫熱到微燙。

手沖壺與摩卡壺
超實用示範教學

不同沖煮器具所沖煮出的咖啡帶給人不一樣的風味，不論
是手沖壺還是摩卡壺，跟著專業咖啡師的沖煮步驟，做出
一杯最具風味的咖啡。

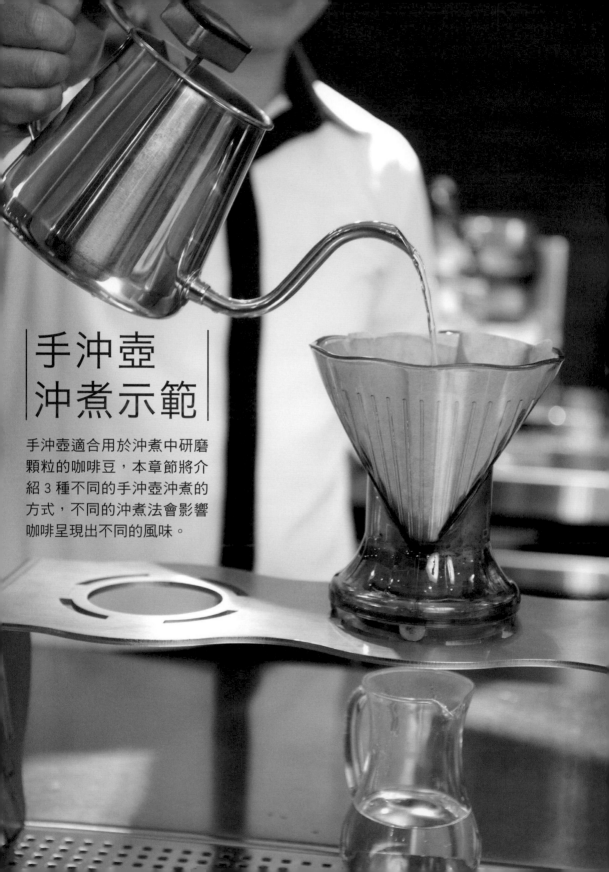

手沖壺
沖煮示範

手沖壺適合用於沖煮中研磨
顆粒的咖啡豆，本章節將介
紹 3 種不同的手沖壺沖煮的
方式，不同的沖煮法會影響
咖啡呈現出不同的風味。

準備器具與材料

1. 電子秤
 （重量顯示最好有小數位）
2. 量匙
3. 手沖壺
4. 電子溫度計
5. 聰明濾杯
6. 新鮮咖啡豆

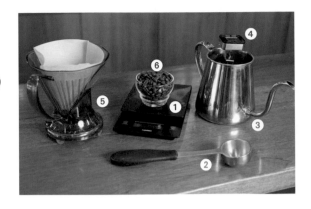

01 直接注入法

將熱水均勻的倒入咖啡粉中，過程中水柱會不斷翻動粉層，提高萃取率。

步驟

1 咖啡豆研磨成粉，濾杯鋪上濾紙倒入咖啡粉。

2 手沖壺倒入熱水 250cc（90℃），以同方向繞圈的方式注入濾杯中。

Tips 熱水倒入濾杯時水柱需盡量保持穩定，不要忽大忽小或斷水，影響咖啡的風味。

02 浸泡法

此沖煮法所完成的咖啡風味較為輕柔，若想要飲用咖啡粉較厚實的口感，
可以在沖煮時增加攪拌的次數。

步驟

1 咖啡豆研磨成粉備用。

2 濾紙先放於濾杯中，以熱水預熱去除紙味。

3 手沖壺中倒入熱水 250cc(90℃) 注入濾杯中。

4 放入咖啡粉 20g，浸泡約 90 秒，邊浸泡邊攪勻。

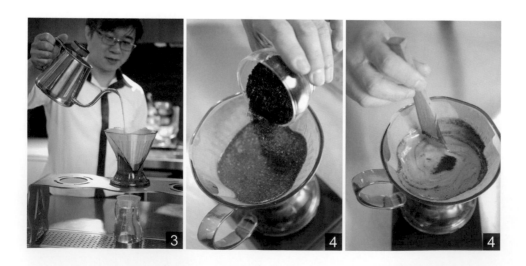

03 預浸泡法

想品嘗厚重口感，或萃取出更多的咖啡物質，可參考此法。

步驟 *Step*

1 咖啡豆研磨成粉，濾紙鋪
於濾杯中倒入咖啡粉。

2 濾杯注入熱水 30～50cc，
靜置約 30 秒。

3 手沖壺中倒入熱水 250cc
(90℃) 注入濾杯中。

4 浸泡約 90 秒。

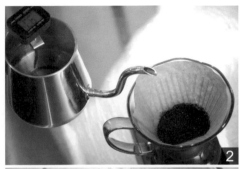

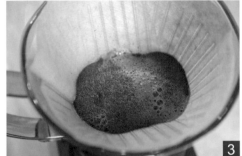

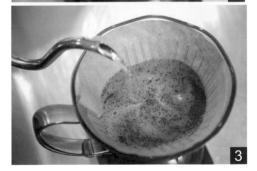

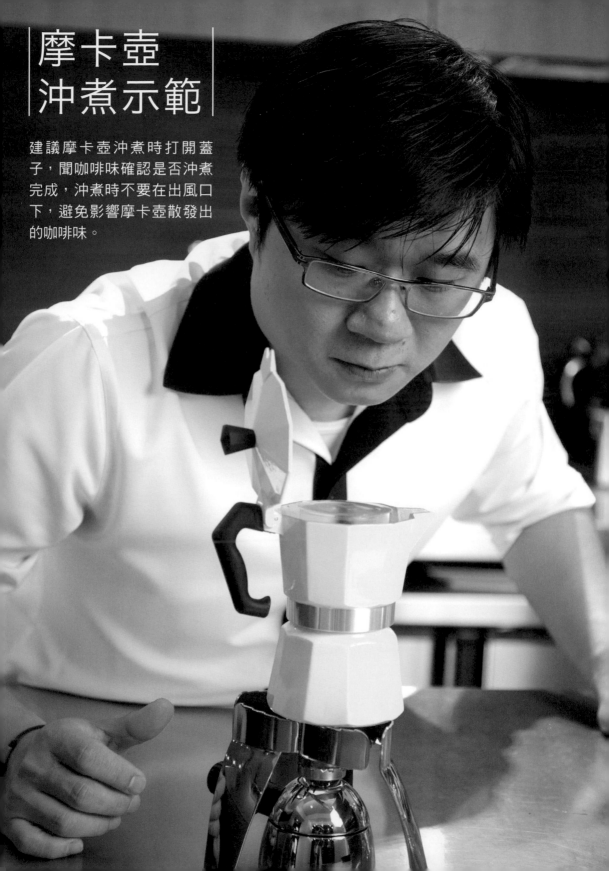

摩卡壺
沖煮示範

建議摩卡壺沖煮時打開蓋子，聞咖啡味確認是否沖煮完成，沖煮時不要在出風口下，避免影響摩卡壺散發出的咖啡味。

摩卡壺剖面圖（圖 14）

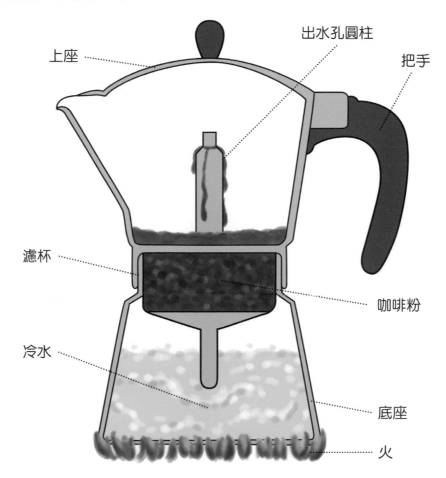

・**摩卡壺使用注意事項（圖 14）**

1. 小圓柱的長短及出水孔數量會影響沖煮壓力大小，若是圓柱長、出孔數少，沖煮壓力就越大。
2. 使用冷水沖煮，讓水受熱後慢慢浸泡咖啡粉層，能帶出更多咖啡物質。
3. 火力只要能完整覆蓋底座即可。
4. 因為是高溫沖煮，液體溫度高，煮完倒入杯中後靜置 30 秒再飲用，咖啡風味更佳。

準備器具與材料

① 電子秤
　（重量顯示需有小數位）
② 量匙
③ 摩卡壺
④ 咖啡粉

步驟

1 研磨咖啡粉

- 以中度研磨，不需要磨太細。
- 為保持粉層結構一致，倒入濾器時儘量不要震動到濾杯。

2 整粉

- 以刮粉器把咖啡粉表面刮平。
- 粉層表面務必平整。

3 壺下身倒入冷水 180cc

- 水位儘量不要超過減壓閥。

4 結合上下壺身

· 穩住下座，轉動上座壺身，較不會因敲而震動到粉層，可避免粉層結構有異，造成萃取上的差異。

5 點火

· 火力大小以底座為中心點，最大火力不超過底座外圍。
· 建議火力適中，加熱到咖啡液體流出。

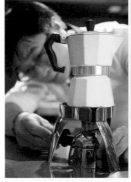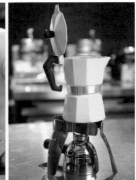

6 沖煮完成

· 剛煮完後溫度偏高（約 90℃），建議靜置 30 秒後降至 55～70℃時為最佳飲用溫度。

咖啡知識家

適合摩卡壺沖煮的咖啡豆

由於摩卡壺沖煮咖啡屬於高溫沖煮，建議使用：
· 烘焙度淺中焙的單品豆；以中度研磨成中粗的粉粒。
· 使用冷水進行沖煮最適當。

冠軍咖啡師的創意咖啡飲品

10 款獨具特色以咖啡為基底的創意飲品，製作步驟不藏私大公開，不僅豐富味蕾還顛覆你對咖啡的想像。

Tips 飲品中，「釀咖啡」的咖啡是以聰明濾杯沖煮；其他使用濃縮咖啡的飲品，其咖啡是以摩卡壺沖煮。

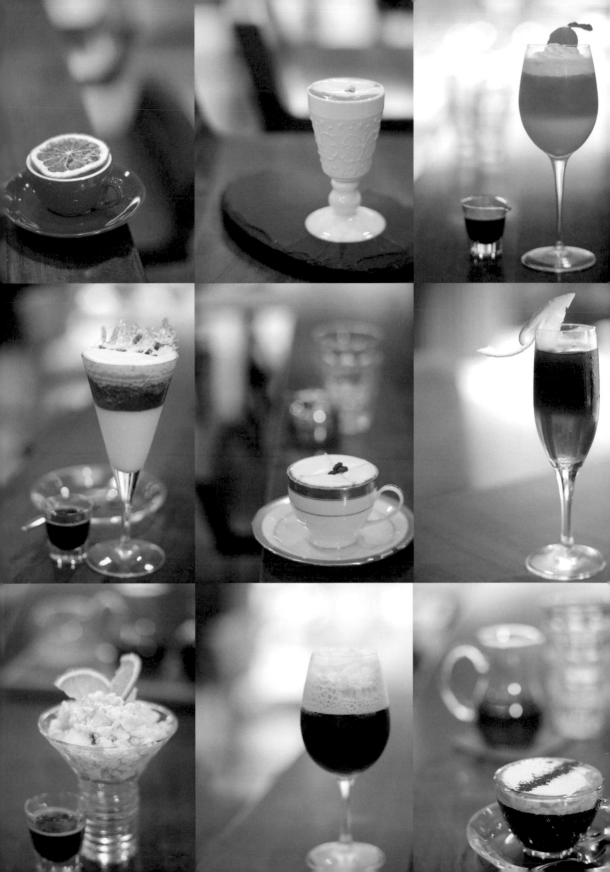

01 | 釀咖啡

白甜酒與咖啡單品耶加雪菲的巧妙結合，啜飲一口，
咖啡與酒融合得無比順口，選用甜度越高的白甜酒風味越佳。

材料 *Ingredients*

白甜酒 50cc、冰耶加雪菲 150cc、檸檬片

作法 *Instructions*

1 沖泡冰咖啡備用。

2 杯中放入冰塊，倒入白甜酒。

3 加入咖啡液，慢慢倒入作出分層的效果，以檸檬片裝飾。

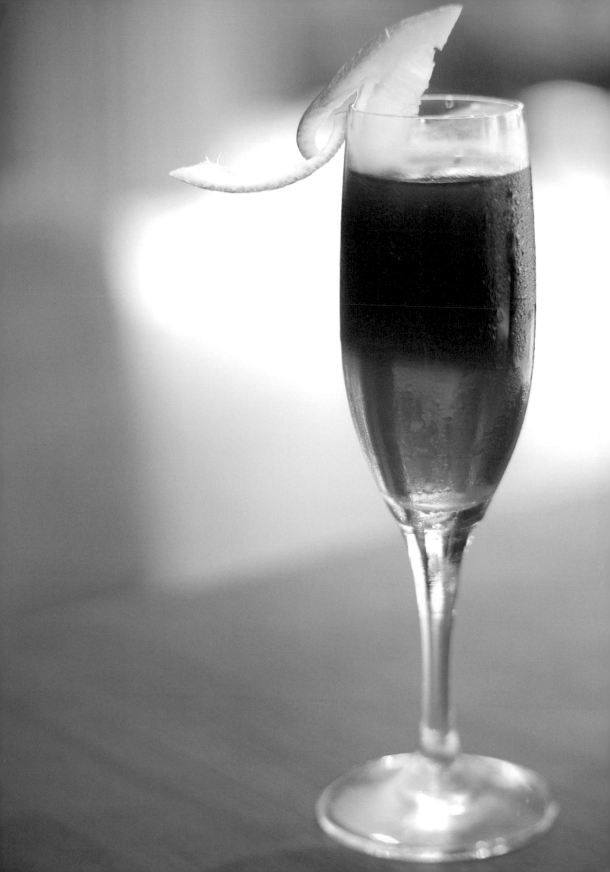

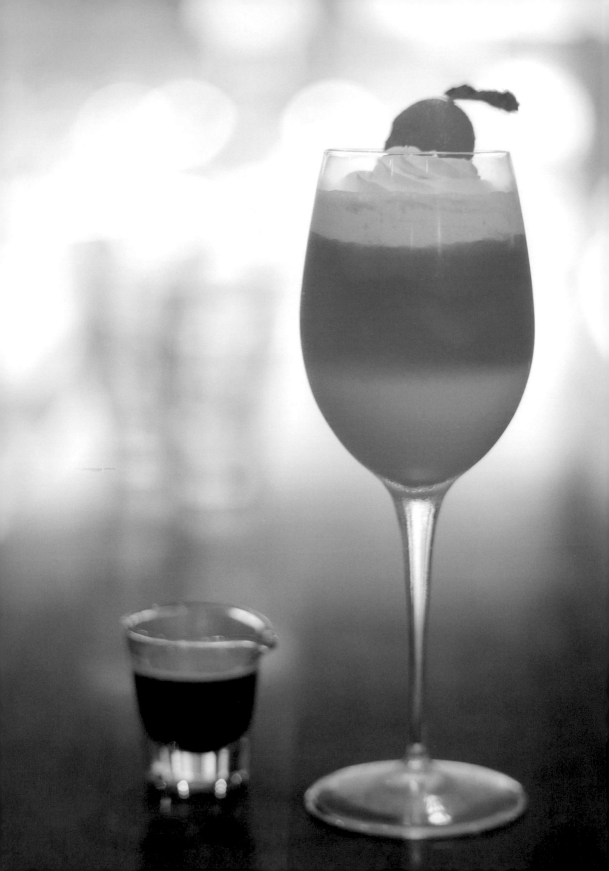

02 | 濃情蜜意

此款創意咖啡為侯國全於 2004 年參加「世界咖啡師大賽台灣選拔賽 TBC」創意咖啡的作品。新鮮的哈密瓜與咖啡搭配，真是令人甜到心坎裡。

材料 *Ingredients*

濃縮咖啡 1shot、哈密瓜汁 200cc、牛奶 50cc、糖水 30cc
鮮奶油、哈密瓜果肉

作法 *Instructions*

1 牛奶與糖水倒入杯中。

2 倒入哈蜜瓜汁作出分層的效果。

3 擠上鮮奶油，放上哈密瓜果肉作為裝飾。

4 附上咖啡，待飲用時倒入杯中。

Tips Shot 為 Espresso 的單位，1shot 約 30cc 的萃取量。

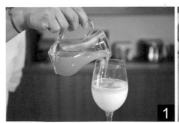 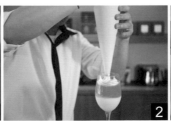

03

蜜鴛鴦

別於鴛鴦奶茶是以奶茶與咖啡混合的飲品，蜜鴛鴦以紅茶搭配咖啡，再加入別具新意的奶酒冰塊，咖啡香、茶香、酒香一次滿足。

材料 *Ingredients*

紅茶茶葉 6g、糖 10g、熱水 150cc
冰咖啡 50cc、奶酒冰塊 3 塊、糖水 20cc

作法 *Instructions*

1 取一容器放入紅茶茶葉、糖，沖入熱水浸泡 3 分鐘，待稍冷卻後倒入杯中。

2 製作奶酒冰塊：牛奶與酒以 1：1 的比例倒入冰塊模型盒中，放入冷凍。

3 紅茶杯中倒入冰咖啡，放入奶酒冰塊。

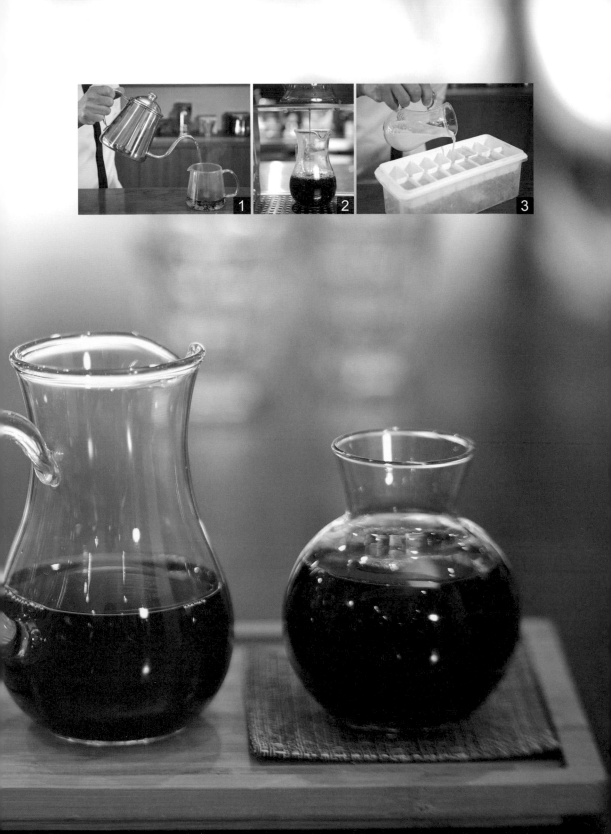

04 | 金色沙丘

新鮮水果以冰沙方式呈現，夾帶酸甜味的水果香配上甘苦的咖啡，
不僅風味獨特，口感更是一絕！

材料 *Ingredients*

水果冰沙、濃縮咖啡 1shot（約 30cc）、柳橙糖片

作法 *Instructions*

1 製作水果冰塊：香吉士、優酪乳、糖水、葡萄柚各以 1：1 的比例
　　放入容器中經冷凍 2 天後即為水果冰沙。

2 沖煮咖啡。

3 刮取水果冰沙盛入杯中，以柳橙糖片為裝飾，飲用時再倒入咖啡。

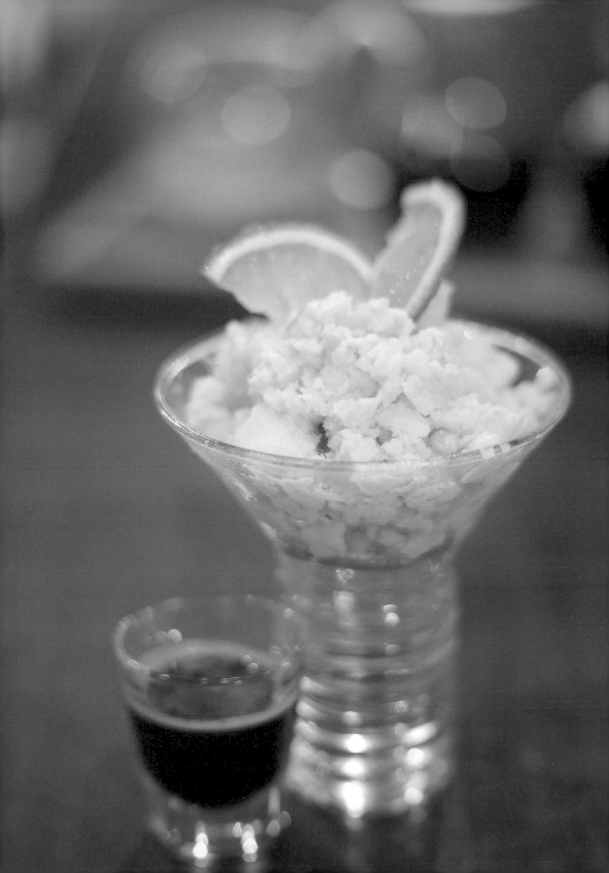

05 | 養生咖啡（熱）

養生咖啡顧名思義就是咖啡中加入了中藥材，以甜甘的枸杞煮成汁，
搭配充滿香味的當歸奶泡，喝一口真是暖上心頭。

材料 *Ingredients*

濃縮咖啡 1shot（約 30cc）、枸杞汁 150cc、當歸奶泡、當歸絲
枸杞粒

作法 *Instructions*

1 製作枸杞汁：枸杞(50g) 與飲用水 (500cc) 倒入攪拌機打勻後過濾
備用。

2 當歸奶泡的做法：當歸片以水浸泡後加入牛奶中，待數分鐘後過濾
掉當歸片，再將當歸牛奶打成奶泡。

3 沖煮咖啡倒入杯中，再加入枸杞汁。

4 當歸奶泡加熱後鋪於杯上，放上當歸絲、枸杞粒。

06 | 養生咖啡（冰）

牛奶與枸杞汁的搭配，飲用時再倒入濃縮咖啡，濃香甘甜的枸杞牛奶與苦甘的咖啡融合一起，呈現出一杯令人驚喜的創意咖啡。此為 2005 年「世界咖啡師大賽台灣選拔賽 TBC」冠軍創意咖啡飲品。

材料 *Ingredients*

濃縮咖啡 1shot(約 30cc)、枸杞汁 150cc、牛奶 200cc、當歸奶泡
當歸絲、枸杞粒
* 枸杞汁與當歸奶泡做法詳見 p.127「養生咖啡（熱）」作法 1、作法 2。

作法 *Instructions*

1　牛奶加入糖水後倒入杯中。

2　加入枸杞汁，慢慢倒入作出分層效果。

3　鋪上當歸奶泡及裝飾糖片。

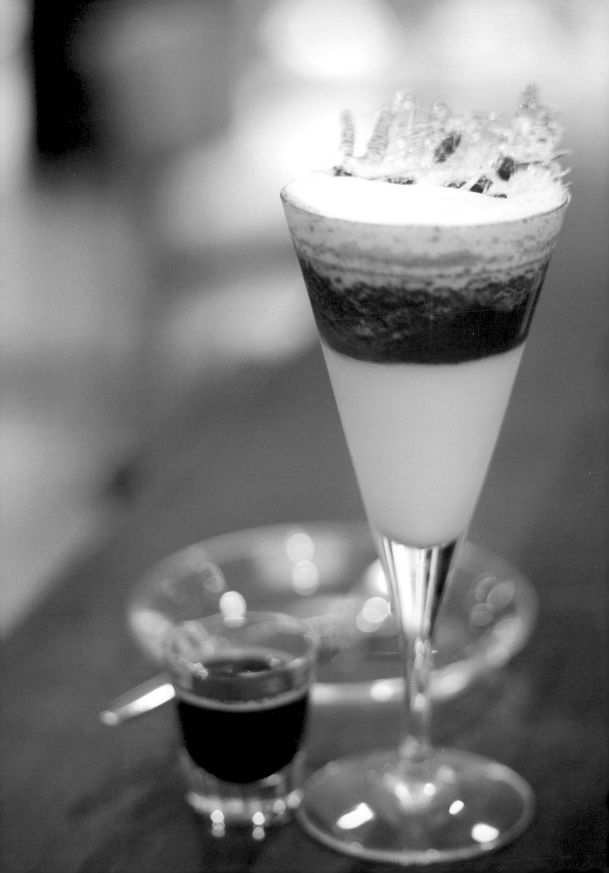

07 | Perfume Espresso

此道創意咖啡為侯國全於 2008 年參加「世界咖啡師大賽(WBC)」創意咖啡的作品。堅果與茉莉花茶所製作出的奶泡覆蓋在咖啡上，綿密細緻的香濃奶泡與濃縮咖啡完美的融為一體。

材料 *Ingredients*

堅果牛奶泡(冰糖 20g、可可豆 10g、核桃 10g、茉莉花茶 10g
牛奶 300cc)、 濃縮咖啡 1shot(約 30cc)、茉莉花苞

作法 *Instructions*

1 製作堅果牛奶泡：全部材料與牛奶放入容器中加熱過濾，待冷卻後倒入氮氣瓶中，製作成奶泡。

2 沖煮咖啡倒入杯中。

3 將氮氣瓶中的堅果奶泡鋪於杯上，擺上茉莉花苞。

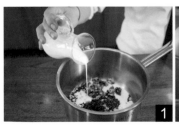
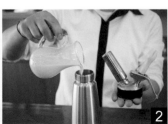
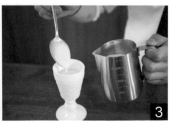

08 | Balance

以 2 款不同烘焙度的咖啡豆沖煮出的咖啡，淺焙的耶加雪菲製成泡沫，蓋在深焙的咖啡上，一杯飲品中 2 種焙度的咖啡以別於往的方式呈現，啜飲一口，回味無窮。

材料 *Ingredients*

中深焙咖啡 100cc、冰塊 3 顆、淺焙咖啡 (耶加雪菲)100cc、蜂蜜 20cc

作法 *Instructions*

1 分別沖煮中深焙與淺焙的咖啡，以冰塊冰鎮。

2 淺焙咖啡與蜂蜜倒入氮氣瓶中作成咖啡泡沫。

3 深焙咖啡倒入杯中，再將鋪上咖啡泡沫。

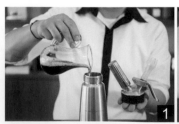

09 | 維也納

不同於一般的維也納咖啡，除了發泡鮮奶油外還添加奶酒，苦味的美式咖啡與香甜的奶酒，溫潤中帶點酒香，入口後散發出迷人的餘韻。

材料 *Ingredients*

美式咖啡 160cc、Baileys 奶酒 20cc、發泡鮮奶油 20g
可可粉少許

作法 *Instructions*

1 沖煮黑咖啡後倒入杯中。

2 發泡鮮奶油與奶酒攪拌均勻鋪於杯上。

3 撒上可可粉。

10 | Paradise

濃縮咖啡中倒入李子酒增添果香，搭配上葡萄柚糖片更是一絕。
此款飲品適合一飲而盡後再吃葡萄柚糖片，濃郁的咖啡香與水果香氣在口
中久久不散，唇齒留香。

材料 *Ingredients*

濃縮咖啡 30cc、白糖 1 茶匙、李子酒 15cc、葡萄柚糖片

作法 *Instructions*

1 取濃縮杯放入白糖與李子酒。

2 沖煮咖啡倒入作法 1 中。

3 再放上葡萄柚糖片即完成。

Tips 飲用方法：先吃葡萄柚糖片，再一口飲盡咖啡。

Chapter 4

一路走來的咖啡夢
侯國全與 4MANO

「一路走來，始終如一」
這是侯國全對於咖啡的堅持與熱忱，
每一段經歷都是一塊拼圖，拼出屬於他自己的咖啡夢。
未來，這個夢想將持續發光發熱。

一句鼓勵，一杯卡布奇諾
踏上 Barista 咖啡路

在 1990 年代的台灣，咖啡對大家來說只是提神飲料，我們喝的是即溶咖啡和超市賣的罐裝咖啡。那個年代正是我念高中的時期，由於就讀觀光科系，需要選一個實習的地方，沒什麼特殊原因，就選擇了離家很近的「西華飯店」作為實習地點，正式踏入餐飲業。

每一個時代都有一間代表性的飯店，當時的西華飯店剛開幕，在台北是屬一屬二的高級飯店，也是政商名流和演藝明星下榻的首選，我正好趕上了風光的年代，也因為那段在飯店工作的經驗，親自服務過許多名人，藉由他們看到了不一樣的世界。

對於當時在宴會廳工作的我來說，喝咖啡只是為了提神。飯店裡有全自動咖啡機，工作累了，只要按個按鈕就可以有提神飲料咖啡，說不上好喝或不好喝，那時的我完全不懂咖啡，更別說要分辨什麼才是好咖啡。

咖啡可以是完美句點，甚至是驚嘆號

直到某一天，因為外交部點了西華飯店的外燴，我就到了外交部為賓客服務餐點，正一份份餐點送完之後，我又送上一杯杯熱咖啡，當客人慢慢享用餐後咖啡時，時任外交部長的「錢復」先生突然遠遠的把我叫過去，這個舉動讓我心裡一陣緊張，因為通常這種商務上的場合，主人往往忙於招呼賓客，但他卻百忙之中招我過去，恐怕是餐點出了什麼問題。於是戰戰兢兢的走到錢先生旁邊，他卻出乎意料的對我說：「今天的咖啡泡得很好喝。」

其實每次的咖啡都是一樣的，但從那天開始，我才意識到咖啡的沖泡與水粉比例可能含有一些技巧，從那之後，每次沖泡咖啡我都都會特別注意，用固定的粉量和水量，盡量做到品質一致，不讓客人每次喝到的口感都不相同。這是我第一次認知到提供一杯品質穩定的咖啡，有多麼重要，雖然現在想起來，當時對咖啡其實毫無所知，但錢先生的一句鼓勵，讓我開始注意到一杯咖啡，可以成為一頓美味餐點的完美句點，甚至是驚嘆號。

儘管知道咖啡品質要穩定，每次沖泡出的咖啡不能差太多，但那個時候我
對咖啡仍一無所知，因為提神飲料的重點是要能夠提神醒腦，少有人注意
好喝或是不好喝。在飯店工作了 8 年，咖啡一直是工作中的一小部分，卻
從來沒有成為主角。

離開西華飯店時，那年我 24 歲，一個算不上太年輕卻也還沒定型的年紀。
這一年是 1998 年，台灣咖啡文化因為「星巴克」進軍而有了顯著的改變。
在此之前，台灣一直是以日式手工咖啡為主流，賽風、手沖等口感濃厚的
日系咖啡一直是大眾喜愛的口味。直到星巴克進軍台灣，帶進了義式咖啡
文化，也帶來全民喝咖啡的風潮，台灣就此跟上全球第二波咖啡的浪潮。
這年，也是我離開飯店決定好好專注於咖啡領域的轉捩點。

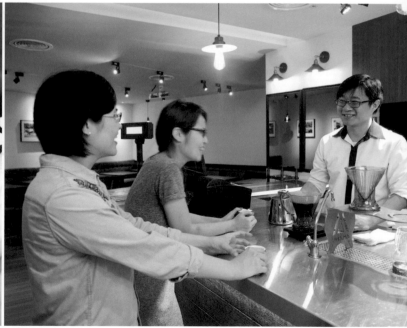

左：要分辨手中咖啡的好壞，應從豐富自己的味覺開始
右：一位專業的咖啡師需要站在第一線與客人親切互動

在花香中，走進咖啡世界

某天，前往當時位於東區的台北花苑，一處花藝與咖啡結合的地方，點了一杯卡布奇諾，一杯改變我一生的咖啡。咖啡送上來時，燈光不偏不倚從桌子上方往咖啡中投射了一道光線，形似葉子的拉花變得閃閃發亮，這杯咖啡不僅聞起來香氣四溢，入口更是濃郁綿密，它讓我頓時明白，原來咖啡不需要糖就可以很甘甜。也因如此，我決定開始學習煮咖啡。

咖啡館與飯店工作最大不同是和客人互動。在飯店需要隱身幕後，同時眼觀四面，耳聽八方隨時注意客人的需求；而在咖啡館則晉身幕前，主動和客人親近、聊天。我很喜歡這樣的互動，交談中更了解客人對於咖啡的喜好，知道最新的咖啡業界訊息，也可以得知自己煮的咖啡合不合客人口味。因為這段時間的訓練，我一直認為能站在第一線與客人互動良好，才有辦法站上吧檯做好咖啡師的角色；懂得顧客的需求，才能以咖啡師的身分經營一家店。這也是我對於想投入咖啡業的朋友衷心的建議，只有從外場做起，才能掌握客人的需要，注意每個細節，煮出一杯好咖啡。

從豐富味覺資料庫開始，學習沖煮咖啡

結束外場訓練才能進入吧檯學習煮咖啡。當年學習環境不像現在管道多元，也鮮少有國外資訊，所有關於咖啡館管理經營都必須「親手」嘗試。剛開始我也曾拿著抹布跪在地上擦地，打掃廁所，以別人用剩的拉花殘奶把握機會練習拉花，這般刻苦學習的環境，無形之中成為一位專業咖啡師變成一項神聖的工作，在煮咖啡之前已對吧檯產生尊重。儘管站上吧檯開始煮咖啡，但對咖啡還屬懵懂，沒有系統化的教學，沒有太多書籍可以閱讀，常常是知其然而不知其所以然；雖然大量的喝義式濃縮咖啡，也不斷練習沖煮，但卻無法分辨手中咖啡的好壞，只能於休假時到處喝咖啡，豐富自己的味覺。這段時間的學習不僅影響日後我的咖啡之路，也不斷重新檢視學得的技術是否得宜。

在書中學習柔軟，
從比賽中鍛鍊心志

離開台北花苑之後，我到了「93 巷人文空間」咖啡館工作，恰巧 2 家咖啡館都是以複合式的方式經營，這也點出了那個年代的流行趨勢。上次是花藝和咖啡結合，這次是書和咖啡的結合，在這裡我負責每天的營運，並設計餐點和飲品，讓來訪的朋友都能在書香中舒服的飽餐一頓，再喝一杯香醇的咖啡。

經營 93 巷人文空間的天下文化出版社，是一間文學氣息濃厚，學術涵養極高的公司，在高希均教授領導下，這樣的風氣影響每個人的做事態度，在這裡的幾年，我就像是進了儒家的私塾一般；學習做人道理，待人處事的原則，懂得與同事間互相尊重，也提醒自己職位越高身段要越柔軟。高教授的身教言教，影響了我後來做事方式與態度，也帶領我走過比賽時的大起大落，讓自己有辦法從谷底再次爬起。這裡的領導模式讓我在往後的日子裡，總是不斷告誡自己要以誠待人，尊重夥伴，彼此互助。當年的學習，至今仍受用無窮！也是從這個時期，我開始參與國內外的咖啡競賽。

前一刻還頂冠冕，下一刻卻拱手讓人

想去比賽的原因很單純，學咖啡學了好幾年，想用一個客觀標準來測試自己的程度。2004 年第一次參加台灣咖啡大師比賽的我，很不幸地沒有進到複賽前六名，而我現在 4MANO CAFFÉ 的合作夥伴「高欣怡」，則在這年比賽中奪得第三名。

畢竟是第一次參賽，這次的失敗我當成經驗學習，修正之後於 2005 年再次參賽，奪得台灣咖啡大師比賽的冠軍，此時總算能相信自己煮出來的咖啡是有些水準。同一年，台灣咖啡大師比賽與國際接軌，宣布隔年的冠軍

能夠代表台灣前往國際參加「世界咖啡師大賽 (WBC)」，於是我卯足全力於 2006 年再次參賽，希望能奪得台灣代表權，站上國際舞台接受考驗。

但命運真是捉弄人啊！前一刻的身分還是去年冠軍，比完賽我卻掉到第五名。到底這一年發生什麼事？

由於是第一屆 WBC 的台灣選拔賽，吸引了大批媒體的注意，當時某電視台做了一個台灣選拔賽前六名的專題報導，去年冠軍今年卻掉到第五名，這樣曲折的故事連電視台都覺得很有新聞點，於是畫面呈現出

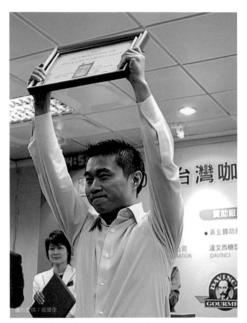

2007 年，侯國全獲得台灣咖啡大師比賽的冠軍

來的是第一名的意氣風發，以及我這個第五名的抱頭懊悔的表情。

家人的支持是最大的動力

比賽失利對我來說是很大的挫折，那段時間我的家人甚至不敢提到任何和比賽有關的事情，深怕觸碰到這個話題讓我難過。後來剛好因為工作的關係要出差前往上海，在往機場的路上，我突然收到妹妹傳來的簡訊，裡頭全是我鼓勵的話，要我忘記過去的成功和失敗，繼續向前走，才能看到更寬廣的天空。家人的鼓勵是個轉機，從上海回來後，我痛定思痛，檢討這一年來因為安於現狀，沒有進步，才會短短一年內從冠軍掉到第五名，因此下定決心從哪裡跌倒就要從哪裡站起來，雖然準備比賽是個耗時費金的重大決定，我還是跟家人討論要繼續參賽，決定全力以赴再次挑戰。

｜谷底即轉機，歸零再出發｜

我一直不覺得比賽對咖啡師來説是必要的事情；只是對我而言，比賽能夠比較客觀的檢視自己的努力和進步，而且附加價值是從世界的角度看待咖啡產業，這樣難得的機會值得再努力一次，但在此之前，我必須先從谷底爬起來。

2006 年的第五名讓我決定忘記過去一切所學，重新學習咖啡，這時候才發現我仍舊無法分辨義式濃縮咖啡的好壞，但為了要參加隔年的比賽，開始選擇配方豆，認真分辨每一支豆子的風味，以及每一種風味落在舌頭上的不同味覺，再去混合搭配成想要的味道；歷經這樣的過程，才漸漸發現味蕾的奇妙。接著，我開始拆解自己沖煮咖啡的每個動作，及每個動作背後會影響咖啡的因素，量化一切，從科學的角度思考咖啡的製作，斟酌粉量、水溫、萃取時間，了解不同的變因如何影響咖啡的風味，放下以前全憑感覺煮咖啡。第五名的敗北讓我放下過去的包袱，這一年，我是咖啡界的新手。

亦師亦友的咖啡同儕

2007 年，代表台灣的咖啡師「林東源」前往 WBC 參賽，我也同行一起到了日本，親眼目睹國際賽事，並且從中學習。當我決定要再次參加比賽時，GABEE. 的東源提供場地和設備等資源，也分享親上國際比賽的

2008 年在丹麥哥本哈根，由左至右：侯國全、林東源、2005年 WBC 冠軍 Troels Overdal Poulsen

左：2008 年在哥本哈根賽後，由左至右：高欣業、侯國全、林東源與 2006 年 WBC 冠軍 Klaus Thomsen
右：左為現在團隊夥伴高欣業

經驗，但想站上國際舞台，就得奪下台灣冠軍才有機會取得代表權，也就是上回拿了第五名的舞台。

在台灣選拔賽的過程中，親身經歷許多人與人之間的信任、無私、和寬容，當年的賽制和現在有些不同，在決賽之前還有一場準決賽，與我一起進入決賽的 2 位選手雖然是我的競爭對手，卻在比賽中給我很多鼓勵和支持，直到我代表台灣出賽，他們的鼓勵仍一路相伴。這一年我把台灣選拔賽當成參加 WBC 比賽在準備，將標準直接提升到國際規格，這樣的訓練讓我終於取得 2007 年台灣代表權，能夠前往丹麥哥本哈根，與世界各地的咖啡好手在 WBC 中分享對於咖啡的想法。

為華人爭光，踏上世界舞台

WBC 是全國咖啡師夢寐以求的舞台，也是將自己對咖啡概念完整呈現的大好機會，但這一切都必須使用英文流利的表述。比賽中的 15 分鐘要做 4 杯義式濃縮咖啡、4 杯卡布奇諾、4 杯創意咖啡，並且在製作過程中以英文和評審分享對於咖啡的想法。這個挑戰不僅考驗著技術的熟練，對於不是以英文為母語的外國人來説，還要克服語言和臨場的緊張。

為了勤加練習沖煮技巧，總是每天練習 12 個小時，但因為練習場地白天要營業，只能把握關店後凌晨的時間；而英文講稿可以背起來，但是要克服臨場的緊張感，以及眾人的目光，我選擇每天在家裡附近的公園，站上溜滑梯的最高處，大聲的背誦講稿，每天面對大眾異樣眼光，讓自己習慣人潮很多的感覺，習慣吵吵鬧鬧的環境，不管在什麼情況下都能夠坦然處之，藉此鍛鍊膽量。

於是 2008 年在哥本哈根，我站在 WBC 會場上，帶著親朋好友的祝福，揹負著某些不看好我的眼光，帶著過去一年練習超過一千場的經驗，在 15 分鐘內用 12 杯咖啡徹底展現苦練的成果，終於獲得世界排名「第 12 名」的成績，在國外選手充滿優勢的咖啡領域裡給自己一個認可，為華人爭光。

化挫折為助力，為自己寫下嶄新的一頁

這一路走來，哈亞的三上先生和立裴米緹的譚大哥無私提供比賽用的優質咖啡豆，讓我無後顧之憂的練習和競賽；一起去比賽的教練東源，和現在 4MANO CAFFÉ 的夥伴欣怡也給我許多建議和幫助；台灣咖啡協會的崔秘書更是為台灣代表選手付出許多心力，至今依然為台灣咖啡產業的進步而持續努力。因為有這麼多人無私的幫助，才得以順利完成比賽。那年的賽制沒有複賽，因此沒有再次前往挑戰的機會，但經過一年的重生，終於能夠肯定自己，由衷感謝所有於比賽過程中給予幫助的人，讓我的咖啡生涯能夠走到嶄新的一頁。如果沒有當年第五名的挫折，又怎麼能夠重新發現自己的潛力？

比賽結束後，我和團隊一起走訪丹麥哥本哈根的咖啡館，這是一座咖啡水準很高的城市，一般的咖啡館所用的咖啡豆就有當時比賽豆的水準，相較於台灣當時咖啡館的水準普遍還有許多進步空間。而哥本哈根當地的咖啡館幾乎沒有地雷，連最基本的每日咖啡品嘗起來也很可口。相信這就是未來台灣咖啡的標準，也是大眾即將追求的咖啡品質，好咖啡一定會為自己

發聲,我就這樣帶著完賽的輕鬆和對台灣咖啡業界未來的崭望,回到了台灣。

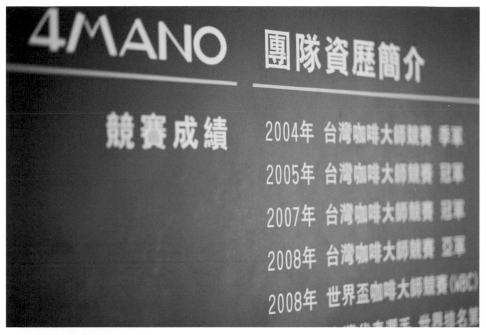

要成為實力堅強的咖啡師,參加國內外的咖啡競賽是檢視自己的方式

咖啡知識家

世界咖啡師大賽(WBC:World Barista Championship)賽制

世界咖啡師大賽是目前世界上最主要的咖啡師競賽,由各國咖啡師代表共同參賽角逐。比賽選手需在 15 分鐘內準備 12 杯飲品,分別是 4 杯義式濃縮咖啡、4 杯卡布奇諾、4 杯不含酒精的咖啡創意飲品給 4 位感官評審飲用並評分。賽事共有三輪,分為初賽、複賽和決賽,最後選出前六名。

冠軍不能當飯吃，
我的第一家咖啡館──立裴米緹

奪得台灣冠軍，也贏得華人至今參加 WBC 大賽的最佳名次「第 12 名」，
這樣的成績肯定了自己沖煮咖啡的技術，但當冠軍頭銜面臨到現實生活，
其實什麼也不是。

回到台灣，我與提供我比賽時咖啡豆的譚大哥合作，開設「立裴米緹」咖
啡館，期望由我們開始帶領咖啡產業進步，店裡提供比賽等級的好咖啡，
就像哥本哈根的咖啡館一樣。不僅嚴格控管咖啡品質，除了義式咖啡外，
現場也用摩卡壺沖煮咖啡，讓喜歡咖啡的人有更多選擇；店位在南京西路
商圈，人潮洶湧的黃金地段。我是剛比完賽歸國的冠軍，門口用紅布條掛
著慶祝，營造出氣勢，但是，客人就是不走進來。

位於南京西路的「立裴米緹」，是侯國全開的第一家咖啡館

現實就是這樣，我們的店與每天排隊排到天邊的米朗琪在同一條巷子裡，這裡有人潮，店的位置也很好，我煮的咖啡應該還不錯，但是沒有人知道這家店的存在。於是我開始反思，到底缺少了什麼？消費者想要的又是什麼？

除了好咖啡之外，店內也需要有特色的產品吸引顧客上門。圖為 4MANO 的人氣點心：麻糬鬆餅，其第一次現身的地方即在立裴米緹

找出產品特色，探究咖啡精髓

立裴米緹花了一年的時間不斷改進，從音樂類型、裝潢佈置、氛圍營造，到餐點和飲品配方等都做了調整；而咖啡部分，除了義式咖啡是我的專業，也開始學習摩卡壺的沖煮，但因為我們和米朗琪開在同一條巷子裡，因此做出差異化的產品讓消費者有更多選擇，就成了首要目標與課題。在這一年，我們研發出口味獨特的鬆餅；調查南京西路商圈的鬆餅外觀與口感，尋找出當時尚未有人使用的「花瓣型鬆餅機」，仔細調整配方，並加入麻糬使口感更加豐富有層次，這就是後來在 4MANO CAFFÉ 人氣極旺的麻糬鬆餅第一次現身。

經過一整年軟體和硬體的調整，與消費者間的溝通，店內營運終於漸漸上軌道，我也因為這一年的經驗，意識到自己只會煮咖啡，但是關於店面經營的各個環節，如需要原物料控管、財務、行銷、管理等專業知識卻不熟悉，從這裡開始學習經營咖啡館，再次拋開冠軍的包袱，用心經營受到消費者喜愛的咖啡。

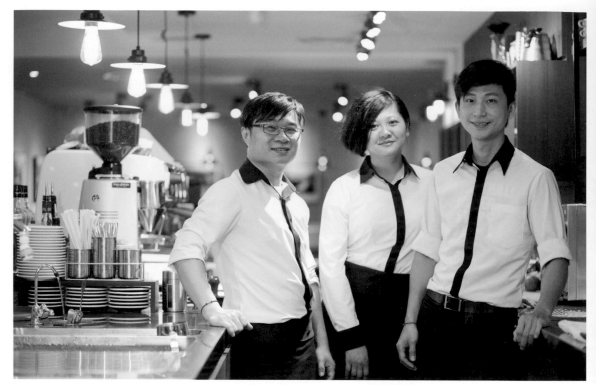

因為擁有共同的夢想，而組成的 4MANO 團隊。左起侯國全、高欣怡、張仲侖

A dream for tomorrow
4MANO CAFFÉ

2011 年我加入了「4MANO CAFFÉ」 團隊，與 2009 年的台灣咖啡大師冠軍──張仲侖，以及擔任多屆台灣咖啡大師比賽評審──高欣怡成了合作夥伴，我們對咖啡有共同的夢想，希望能用自身在咖啡界多年的專業，將好咖啡介紹給更多不熟悉咖啡的朋友，期許 4MANO CAFFÉ 成為台灣咖啡的百年品牌。

創業的開始並不是一帆風順，第一次從無到有開了一家咖啡館，經歷過生意慘澹、經營困難，遭遇過租約到期被迫搬家，也碰過人員訓練不及每天爆肝上班；以為憑藉自己在咖啡業工作了十幾年，作好萬全準備，但開店

後所遇到的困難，還真的是在店開始經營後才體會到箇中艱辛。

在前面章節曾經提到獨立經營咖啡館所會面臨的狀況，通常一個人獨自經營，常常會因為經營者的狀況而影響整間店的存活，開店遇到困難的時候，此時更慶幸自己有一個堅強的團隊，有人能夠一起分擔，一起思考，頓時讓經營壓力減低不少。

為了要實現百年咖啡館的夢想，團隊運用每人的專長在經營這家咖啡館，也不定期擔任國內外的咖啡顧問和教學，盡全力推廣咖啡精品化。

由於對咖啡有共同的熱情，對推廣咖啡文化、知識也有很多想法，對於品牌也賦予遠大的夢想，因此只要每解決一個問題，都讓我們覺得離夢想又更進一步。

開店就像是拼拼圖，先看到完整的圖案，再一一把拼圖拼上。我們都是先做了一個開咖啡館的夢，將裡面的咖啡香和歡笑聲完整呈現於腦海中，才開始找尋一片片適合的拼圖拼上，可是拼的時候難免拼錯，情緒一急又變得慌亂，經過慢慢的調整，最後總會將夢想完成。我們都還在拼拼圖的階段，但這一步一旦跨出去，就可以看到越來越清晰的夢想輪廓。

左：2014 年，4MANO 團隊到上海參加咖啡展
右：4MANO 員工旅遊，造訪屏東的咖啡館

尊重咖啡，呈現最原始的風味

這幾年我深刻感受到，一杯完整的咖啡的確包含一些瑕疵風味，它雖並不完美，但卻很完整，就像人生一樣。身為咖啡產業最末端的咖啡師，我的工作並不是將瑕疵的風味完全去除，而是調整其風味，讓它帶有一些可接受的不完美，但卻是富有特色的一杯咖啡。這是我尊重咖啡的方式，也是在比賽後拋開名次和技術，再一次重新認識咖啡所得到的收穫。

做為咖啡產業面對顧客的最後一環，有責任也有義務繼續充實咖啡知識，用專業技術呈現出每支咖啡豆的完整風味，同時顧及客人的接受度，以最簡單的語言和消費者聊咖啡，就像朋友間輕鬆的閒聊。

許多人對於咖啡仍舊有許多誤解，或許是因為曾有過不好的飲用經驗，在4MANO CAFFÉ 的這幾年，對於教育消費者和推廣咖啡文化我們都很用心，只要有適當的機會，就會在講座上傳達對於精品咖啡的想法與概念。

店內也常推薦單品咖啡給喜歡喝黑咖啡的朋友，喝過的客人對於咖啡能夠展現出甜美豐富的果酸，都覺得很驚喜，也開始敞開心房接觸更多的單品咖啡，這就是我們想要推廣的目標，除了大家熟悉的義式咖啡，也希望更多人能慢慢品嘗咖啡的原味。現代人飲食越吃越簡單，只想吃到食物的原汁原味，品嘗咖啡也是同樣的道理。好的咖啡，值得品嘗原味。

尊重咖啡，享受沖煮

2013 年 WBC 大賽冠軍，美國選手 "Pete Licata" 在比賽時候曾經說過——呈現在消費者面前的一杯咖啡，是經過非常多人的手，包括農夫、烘焙師和咖啡師，每雙手都影響了這支咖啡最後的風味，如何從源頭去了解咖啡豆的種植、處理法、烘焙、最後到沖煮，咖啡師做為這個產業鏈的最後一環，有責任也有義務呈現出一杯咖啡的完整風味，最重要的是要尊重這整個產業的工作者，才能尊重手中的這杯咖啡，呈現咖啡最美好的味道。

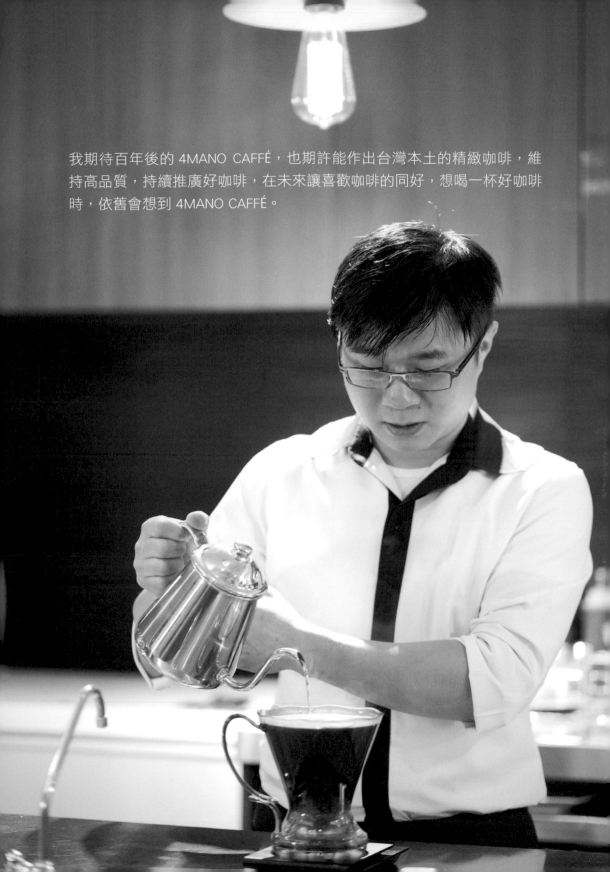

我期待百年後的 4MANO CAFFÉ，也期許能作出台灣本土的精緻咖啡，維持高品質，持續推廣好咖啡，在未來讓喜歡咖啡的同好，想喝一杯好咖啡時，依舊會想到 4MANO CAFFÉ。

夢想咖啡館
創業祕笈

隨著冠軍 Barista 腳步，打造超人氣店家

作　　者　侯國全、林子晴
攝　　影　楊志雄

發 行 人　程顯灝
總 編 輯　呂增娣
主　　編　翁瑞祐
編　　輯　鄭婷尹、吳嘉芬、林憶欣
美術主編　劉錦堂
美術編輯　曹文甄
行銷總監　呂增慧
資深行銷　謝儀方
行銷企劃　李　昀
發 行 部　侯莉莉
財 務 部　許麗娟、陳美齡
印　　務　許丁財
出 版 者　四塊玉文創有限公司

總 代 理　三友圖書有限公司
地　　址　106台北市安和路2段213號4樓
電　　話　(02) 2377-4155
傳　　真　(02) 2377-4355
E－mail　service@sanyau.com.tw
郵政劃撥　05844889 三友圖書有限公司

總 經 銷　大和書報圖書股份有限公司
地　　址　新北市新莊區五工五路2號

電　　話　(02) 8990-2588
傳　　真　(02) 2299-7900
製版印刷　皇城廣告印刷事業股份有限公司

初　　版　2014年06月
一版三刷　2017年12月
定　　價　新臺幣300元
I S B N　978-986-90732-0-2（平裝）

國家圖書館出版品預行編目 (CIP) 資料

夢想咖啡館創業祕笈：隨著冠軍 Barista 腳
步，打造超人氣店家 / 侯國全，林子晴作 . --
初版 . -- 臺北市：四塊玉文創, 2014.06
　面；　公分
ISBN 978-986-90732-0-2(平裝)

1. 咖啡館 2. 創業

991.7　　　　　　　　　103009855

親愛的讀者:
感謝您購買《夢想咖啡館創業祕笈:隨著冠軍Barista腳步,打造超人氣店家》一書,為感謝您對本書的支持與愛護,只要填妥本回函,並寄回本社(以郵戳為憑),即可成為三友圖書會員,將定期提供新書資訊及各種優惠給您。

1 您從何處購得本書?
□博客來網路書店 □金石堂網路書店 □誠品網路書店 □其他網路書店
□實體書店_____

2 您從何處得知本書?
□廣播媒體 □臉書 □朋友推薦 □博客來網路書店 □金石堂網路書店
□誠品網路書店 □其他網路書店_____ □實體書店_____

3 您購買本書的因素有哪些?(可複選)
□作者 □內容 □圖片 □版面編排 □其他_____

4 您覺得本書的封面設計如何?
□非常滿意 □滿意 □普通 □很差 □其他_____

5 非常感謝您購買此書,您還對哪些主題有興趣?(可複選)
□中西食譜 □點心烘焙 □飲品類 □瘦身美容 □手作DIY
□養生保健 □兩性關係 □心靈療癒 □小説 □其他_____

6 您最常選擇購書的通路是以下哪一個?
□誠品實體書店 □金石堂實體書店 □博客來網路書店 □誠品網路書店
□金石堂網路書店 □PC HOME網路書店 □Costco
□其他網路書店_____ □其他實體書店_____

7 若本書出版形式為電子書,您的購買意願?
□會購買 □不一定會購買 □視價格考慮是否購買 □不會購買
□其他_____

8 您是否有閱讀電子書的習慣?
□有,已習慣看電子書 □偶爾會看 □沒有,不習慣看電子書
□其他_____

9 您認為本書尚需改進之處?以及對我們的意見?

10 日後若有優惠訊息,您希望我們以何種方式通知您?
□電話 □E-mail □簡訊 □書面宣傳寄送至貴府 □其他_____

謝謝您的填寫,
您寶貴的建議是我們進步的動力!

姓名_____ 出生年月日_____

電話_____ E-mail_____

通訊地址_____

Secrets Running a
Dream Cafe

Secrets Running a Dream Cafe